高等院校设计学通用教材

手工艺设计

吴可玲 编著

清华大学出版社

北京

版权所有，侵权必究。举报：010-62782989，beiqinquan@tup.tsinghua.edu.cn。

图书在版编目（CIP）数据

手工艺设计 / 吴可玲编著 . —北京：清华大学出版社，2021.11
高等院校设计学通用教材
ISBN 978-7-302-57658-7

Ⅰ.①手… Ⅱ.①吴… Ⅲ.①手工艺品 – 设计 – 高等学校 – 教材 Ⅳ.① J528

中国版本图书馆 CIP 数据核字（2021）第 039791 号

责任编辑：纪海虹
封面设计：杨明欣　代福平
责任校对：王荣静
责任印制：杨　艳

出版发行：清华大学出版社
　　　　　网　　　址：http://www.tup.com.cn，http://www.wqbook.com
　　　　　地　　　址：北京清华大学学研大厦 A 座　　　邮　编：100084
　　　　　社　总　机：010-62770175　　　　　　　　　邮　购：010-62786544
　　　　　投稿与读者服务：010-62776969，c-service@tup.tsinghua.edu.cn
　　　　　质量反馈：010-62772015，zhiliang@tup.tsinghua.edu.cn
印 装 者：小森印刷（北京）有限公司
经　　销：全国新华书店
开　　本：185mm×260mm　　　　　印　张：9　　　　　字　数：226 千字
版　　次：2021 年 12 月第 1 版　　　　　　　　　　　　印　次：2021 年 12 月第1次印刷
定　　价：68.00 元

产品编号：064584-01

总序一

2011年4月，国务院学位委员会发布了《学位授予和人才培养学科目录（2011年）》，设计学升列为一级学科。设计学不复使用"艺术设计"（本科专业目录曾用）和"设计艺术学"（研究生专业目录曾用）这样的名称，而直接就是"设计学"。这是设计学科一次重要的变革。从工艺美术到设计艺术（或艺术设计），再到设计学，学科名称的变化反映了人们对这门学科认识的深化。设计学成为一级学科，意味着中国设计领域的很多学术前辈期盼的"构建设计学"之路开始真正起步。

事实上，在今天，设计学已经从有相对完整教学体系的应用造型艺术学科发展成与商学、工学、社会学、心理学等多个学科紧密关联的交叉学科。设计教育也面临着新的转型。一方面，学科原有的造型艺术知识体系应不断反思和完善；另一方面，其他学科的知识也陆续进入了设计学的视野，或者说其他学科也拥有了设计学的视野。这个视野，用赫伯特·西蒙（Herbert Simon）的话说就是："凡是以将现实形态改变成理想形态为目标而构想行动方案的人都是在做设计。生产物质性的人工制品的智力活动与为病人开药方、为公司制订新销售计划或为国家制订社会福利政策等这些智力活动并无本质上的不同。"(everyone designs who devises courses of action aimed at changing existing situations into preferred ones. The intellectual activity that produces material artifacts is no different fundamentally from the one that prescribes remedies for a sick patient or the one that devises a new sale plan for a company or a social welfare policy for a state.）

江南大学的设计学学科自1960年成立以来，积极推动中国现代设计教育改革，曾三次获国家教学成果奖，并在国内率先实施"艺工结合"的设计教育理念，提出"全面改革设计教育体系，培养设计创新人才"，实施"跨学科交叉"的设计教育模式。从2012年开始，举办"设计教育再设计"系列国际会议，积极倡导"大设计"教育理念，将国内设计教育改革同国际前沿发展融为一体，推动设计教育改革进入新阶段。

在教学改革实践中，教材建设非常重要。本系列教材丛书由江南大学设计学院组织编写。丛书既包括设计通识教材，也包括设计专业教材；既注重课程的历史特色积累，也力求反映课程改革的新思路。

当然，教材的作用不应只是提供知识，还要能促进反思。学习做设计，也是在学习做人。这里的"做人"，不是道德层面的，而是指发挥出人有别于动物的主动认识、主动反思、独立判断、合理决策的能力。虽说这些都应该是人的基本素质，但是在应试教育体制下，做起来却又那么难。因此，请读者带着反思和批判的眼光来阅读这套丛书。

清华大学出版社的甘莉老师、纪海虹老师为这套丛书的问世付出了热忱、睿智、辛勤的劳动，在此深表感谢！

高等院校设计学通用教材丛书编委会主任
江南大学设计学院院长、教授、博士生导师

辛向阳
2014年5月1日

总序二

中国设计教育改革伴随着国家改革开放的大潮奔涌前进，日益融合国际设计教育的前沿视野，汇入人类设计文化创新的海洋。

我从无锡轻工业学院造型系（现在的江南大学设计学院）毕业留校任教，至今已有40年，经历了中国设计教育改革的波澜壮阔和设计学学科发展的推陈出新，深深感到设计学学科的魅力在于它将人的生活理想和实现方式紧密结合起来，不断推动人类生活方式的进步。因此，这门学科的特点就是面向生活的开放性、交叉性和创新性。

与设计学学科的这种特点相适应，设计学学科的教材建设就体现为一种不断反思和超越的过程。一方面，要不断地反思过去的生活理想，反思曾经遇到的问题，反思已有的设计理论，反思已有的设计实践；另一方面，要不断将生活中的新理想、现实中的新问题、设计中的新思考、实践中的新成果吸纳进来，实现对设计学已有知识的超越。

因此，设计教材所应该提供的，与其说是相对固定的设计知识点，不如说是变化着的设计问题和思考。这就要求教材的编写者花费很大的脑力劳动才能收到实效，才能编写出反映时代精神的有价值的教材。这也是丛书编委会主任委员辛向阳教授和我对这套教材的作者提出的诚恳希望。

这套教材命名为"高等院校设计学通用教材"，意在强调一个目标，即书中内容对设计人才培养的普遍有效性。因此，从专业分类角度看，这套教材适用于设计学各专业；从人才培养类型角度看，也适用于本科、专科和各类设计培训。

这套教材的作者主要是来自江南大学设计学院的教师和校友。他们发扬江南大学设计教育改革的优良传统，在设计教学、科研和社会服务方面各显特色，积累了丰富的成果。相信有了作者的高质量脑力劳动，读者是会开卷有益的。

清华大学出版社的甘莉老师是这套教材最初的策划人和推动者，责编纪海虹老师在丛书从选题到出版的整个过程中付出了细致艰辛的劳动。在此向这两位致力于推进中国设计教育改革的出版界专家致以诚挚的敬意和深深的感谢！

书中的错误，恳望读者不吝指出。谢谢！

高等院校设计学通用教材丛书编委会副主任委员
江南大学设计学院教授、教学督导
无锡太湖学院艺术学院院长

陈新华
2014年7月1日

自 序

手工艺产生于人们的日常生活，它以"实用"为前提，以"工艺"的形式来呈现，是人类文化演变中不同时期意识形态的产物，并以广泛的内容和形式遍布人类生活的各个领域。本书共分四章。第一章是手工艺设计概述，阐述手工艺的起源与特征、手工艺的内涵与分类，东西方手工艺的设计风格及赏析；第二章介绍传统手工艺的设计，详细介绍传统手工艺的功能与作用、符号特征与元素寓意、材质特征与加工工艺；第三章探讨现当代手工艺设计的审美与理念、情感与个性的表达、材质特性与加工工艺；第四章探寻手工艺在生活中的应用，挖掘手工艺在生活中的艺术价值与商业价值。

传统手工艺注重吸纳和借鉴其他工艺门类的技术，以创造多样化的造型样式。每件手工艺品一般都承载着各地域的文化传统，淳朴、美观和自然，充分展示了手工艺之美，传达了特定的文化内涵。现当代手工艺设计广泛吸收了传统手工艺的养分，强调对传统的再认识和形式的多元化表现。它们受现当代文化审美思潮、艺术观念和生活方式的影响，并在与科技结合中不断创新。不仅有相对独立的专业艺术性，同时又渗透到现代生活的各个领域，共同组成了一个难以分割的艺术系统，凸显出应用的广泛性和重要性。现当代手工艺设计在形式语言追求方面更强调突出艺术的个性与多元化表现，把精神内涵与个人风格放在首位，把越来越丰富纷繁的世界万物归纳起来，应用在不同的设计形式中，如视觉传达、环境艺术设计、产品设计、动漫设计等学科中。

在现代艺术设计教育中，手工艺设计作为艺术设计专业课程，旨在使学生了解东西方手工艺的发展，并对手工艺的造型、材质及加工工艺等知识进行初步的学习，同时，在借鉴的基础上进行设计与创作，帮助学生打开创造、想象之门，为他们将来从事专业设计奠定良好的创作能力与审美素养。本人从事艺术设计教育工作多年，对手工艺设计的教学有所积淀与思考，深感手工艺设计需要从教学理念、教学方法、教学手段和教学内容等方面进行不懈的尝试和探索，尤其须注重发掘学生潜在的综合能力，才能引导学生在传统手工艺的基础上，进行创新与拓展，从而设计与制作出具有独特个性的作品。

本书较系统地介绍了手工艺的发展及特征、传统手工艺和现当代手工艺的设计形式、材质特性以及加工工艺，对古今中外的手工艺设计风格做了相关阐述与图文解析，并遴选了部分优秀作品辅以说明，着重选择了近年来江南大学设计学院不同专业、年级的本科同学的优秀课程作业、专题设计和毕业设计作品，梳理出手工艺设计教学的次序性和延展性，力图呈现从基础到不同专业方向的演变。

本书在编写过程中，得到了辛向阳教授、陈新华教授和代福平副教授的鼓励和支持，以及清华大学出版社责编纪海虹老师的帮助和督促，在此一并表示谢意。同时感谢提供图例的同人们以及各专业提供大量作业范例的同学们，希望本书的出版为艺术设计院校的学生和手工艺爱好者学习手工艺设计与创作提供一定的参考和借鉴。

<div style="text-align:right">

吴可玲
2020年1月于无锡

</div>

目 录

	
1	**第1章　手工艺设计概述**
1	1.1　手工艺设计的概念界定
1	1.1.1　手工艺的起源和特征
4	1.1.2　手工艺的内涵与分类
10	1.2　东方手工艺的设计风格
10	1.2.1　东方手工艺风格特点
10	1.2.2　经典手工艺风格赏析
14	1.3　西方手工艺的设计风格
15	1.3.1　西方手工艺风格特点
15	1.3.2　经典手工艺风格赏析
17	1.4　手工艺设计与训练（一）
17	1.4.1　解读名师作品
20	1.4.2　基础课题训练
33	**第2章　传统手工艺的设计**
33	2.1　传统手工艺的功能与作用
33	2.1.1　传统手工艺的功能
34	2.1.2　传统手工艺的作用
35	2.2　传统手工艺的元素与设计
35	2.2.1　传统手工艺的符号特征
36	2.2.2　传统手工艺的元素寓意
37	2.3　传统手工艺的材质与工艺
37	2.3.1　传统手工艺的材质特征
56	2.3.2　传统手工艺的加工工艺
62	2.4　手工艺设计与训练（二）
62	2.4.1　解读名师作品
64	2.4.2　基础课题训练

76	2.4.3	综合课题训练

85　第3章　现当代手工艺的设计

85	3.1	现当代手工艺审美与理念
85	3.1.1	审美意蕴的当代转换
86	3.1.2	传统符号的意象表达
86	3.2	现当代手工艺的设计与形式
87	3.2.1	情感的表达
87	3.2.2	个性的表达
88	3.3	现当代手工艺的材质与工艺
88	3.3.1	现当代手工艺的材质特性
92	3.3.2	现当代手工艺的加工工艺
94	3.4	手工艺设计与训练（三）
94	3.4.1	解读名师作品
97	3.4.2	基础课题训练
101	3.4.3	特定课题训练

107　第4章　手工艺在生活中的应用

107	4.1	手工艺与生活的关系
108	4.2	手工艺在室内空间中的应用
108	4.2.1	摆
108	4.2.2	挂
109	4.2.3	放
110	4.2.4	悬
110	4.3	手工艺在生活中的价值
110	4.3.1	手工艺在生活中的艺术价值
111	4.3.2	手工艺在生活中的商业价值
113	4.4	手工艺设计与训练
113	4.4.1	解读名师作品
115	4.4.2	专题训练研究
122	4.4.3	毕业设计

134　后记

135　参考文献

第1章　手工艺设计概述

通过学习古今中外手工艺的发展与风格特点，掌握手工艺的概念、特点以及表现方法，并能将设计方法和表现手段应用到具体课题设计中，掌握不同造型的工艺特点、材质表现以及设计风格等，使设计与表现、审美与生活高度结合。

● 知识梳理

（1）手工艺的发展、特点以及分类；

（2）东西方手工艺的风格特征；

（3）手工艺的设计思维与训练方法。

● 教学目的

通过学习古今中外手工艺的发展与风格特点，掌握手工艺的概念、特点以及表现方法，并能将设计方法和表现手段应用到具体课题设计中，掌握不同造型的工艺特点、材质表现及设计风格等，使设计与表现、审美与生活高度结合。

● 教学方法

理论讲授、艺术图片资料呈现、解读名师作品和优秀学生示范作品。

1.1　手工艺设计的概念界定

1.1.1　手工艺的起源和特征

手工艺的基本概念

手工艺是指采用手工生产方式或借助一定工具进行制作的具有艺术性、实用性的一种工艺美术形式。它可以是纯手工制作，也可以采用手工制模并部分运用机械工具成型，有别于大批量工业化制作的方法。例如，以青瓷材质为表现媒介，承续传统青瓷雕塑的工艺手法，融入了现代个性的符号和表现手法，用创新、时尚的审美理念重新演绎青瓷的美好（见图1-1）。创作者希望通过作品让观者感悟到传统艺

术的美,感受青瓷的泥性、釉色和装饰中所蕴含的形式与精神之美。

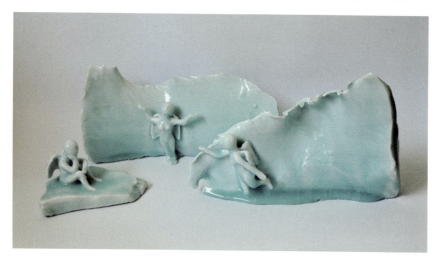

图 1-1 吴可玲作品

"工艺"一词最早可见于《周礼·考工记》。《说文解字》上的解释:"工,巧饰也,象人有规矩也。""工艺"一词具有多重含义,其中重要的内涵之一,是指一种特殊的工艺技能,尤其指手工艺术的诸多门类。

王敏老师在《手·手艺·手工艺》一文中指出:"所谓手工艺是指手艺人凭借个体经验完全以手工劳动进行的或以手工劳动为主,辅助以简单机械工具,按照形式美的规律进行的造物行为、造物方式和造物过程。"

在艺术设计院校中,手工艺设计课程是面向各专业开设的专业核心平台课程,该课程要求学生先修素描、色彩、媒材等课程的知识,对手工艺的造型、材质及加工工艺等知识进行初步学习,充分了解手工艺的特性和制作工艺,能够掌握一定的表达方法,注重理论与实践的结合。学习该课程后,使学生具备较强的理解能力和创新能力,在材质、工艺方面有所突破。

手工艺的起源与发展

手工艺的产生源于人们的日常生活,中国最早的手工艺品之一是原始社会的彩绘陶器(见图 1-2),它的产生源于人类对自然和生命的崇拜,人们在自然界和日常劳作中汲取灵感,把大自然中的物象运用简练和抽象的手法,使之形象化、艺术化和功能化,从而满足日常生活的需要,同时,在精神和视觉上获得愉悦。比如,在陕西华县出土的仰韶文化时期的红陶猫头鹰,高 7 厘米,直径 14.2 厘米,泥质红陶,外形为圆形,运用捏、塑、压的手法,将装饰形象与工艺制作融为一体,头部大面积运用锥刺纹,酷似猫头鹰的羽毛,造型栩栩如生(见图 1-3)。

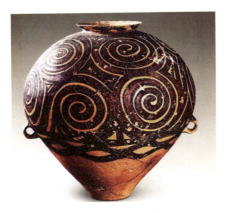
图 1-2　涡纹彩陶瓮

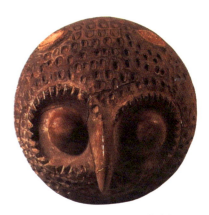
图 1-3　仰韶文化　红陶猫头鹰

西方最早的手工艺品之一是奥地利维伦多夫的维纳斯（又称维伦多夫的裸女）雕像（见图 1-4），高只有 11.1 厘米，1908 年由奥地利考古学家约瑟夫·松鲍蒂在维伦多夫附近的一个旧石器时代遗址中发现，据考证雕像约刻于公元前 25000 年到公元前 22000 年。此雕像由带有红赭色彩的石灰石雕刻而成，造型简练、生动活泼，代表爱情、婚姻和生殖，是欧洲史前时期最美、最著名的女性雕像，现在收藏于维也纳自然历史博物馆中。

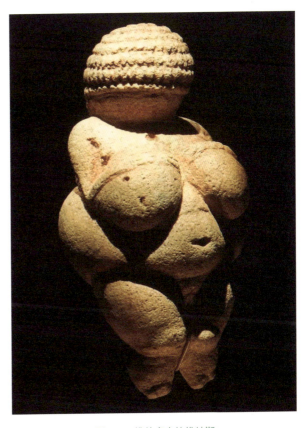
图 1-4　维伦多夫的维纳斯

1.1.2 手工艺的内涵与分类

1）手工艺的内涵与特点

手工艺作为实用与审美的综合产物，从古至今都与人们的生活息息相关，造型与功用大量涉及文化、生活、艺术、习俗乃至宗教、政治活动等，它的内涵主要表现在以下几个方面。

（1）造型

手工艺在造型上形式不一，有的注重造型的简洁大气，追求抽象化和条理性，使复杂、无序的形态趋于有节奏感和韵律感（见图1-5）；有的注重造型的唯美、细腻，使平淡无奇的形态趋于有层次感（见图1-6）。

图1-5　桃花坞年画

图1-6　东阳木雕

（2）范畴

从使用范畴上看，手工艺品以实用功能为前提，一般通过外在的手工技艺强调造型的实用功能，如元代耀州窑青瓷，由于胎体厚重而且釉面呈姜黄色，装饰多以压、印、雕、塑、剔、刻技法为主。在青瓷日趋没落的年代，人们不懈地对造型进行改革与创新，其中"青釉剔花倒装壶"（见图1-7）集装饰精美与工艺独特为一身，其壶盖与壶身为一体，壶把采用提梁形式并饰以飞凤图案，腹部剔刻缠枝宝相花纹，刀锋遒劲有力，线条优美流畅，其别致的造型与其功能相得益彰。

图1-7 耀州窑 青釉剔花倒装壶

（3）技术

手工艺注重吸纳和借鉴其他工艺门类的技术，以此达到造型样式的多样化，如汉代的青瓷造型吸收了青铜和漆器的艺术风格，增加了器物的种类和高度。宋代青瓷造型追求简约秀丽、质朴大方，熊寥先生认为"南宋官窑青瓷，在造型上追求古朴典雅、敦厚玉立之美，器物形态多以商周秦汉铜器为母体，柔和流畅的廓线与刚劲明快的转折相结合"（见图1-8、图1-9）。

 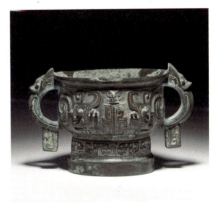

图1-8 官窑 青瓷弦纹贯耳瓶　　　　图1-9 古代青铜器

手工艺的特点主要表现在以下几个方面。

（1）实用性

手工艺以"实用"为前提，以"工艺"的形式来呈现。日本民艺学者柳宗悦在《工艺之美》一书中曾说："工艺之美就是实用之美，所有的美都产于服务之心，只有具备服务之心的器物，才能被称为器物。"如设计师李晶制作的团扇，纹样以中国传统元素形式呈现，工艺为缂丝，设计精巧、奇特，既实用又独具匠心（见图1-10）。

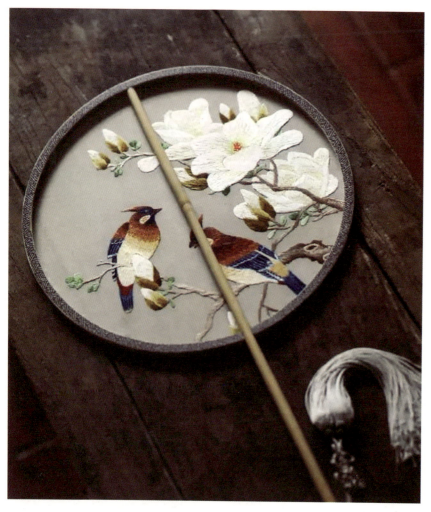

图1-10　团扇　李晶

（2）抽象性

"抽象"本义指从众多的事物中抽取出共同的、本质性的特征，而舍弃其非本质特征。朱光潜先生认为："抽象就是'提炼'。"手工艺中的形象是建立在高度概括、夸张的基础上的，也就是说经过了主观"提炼"，因此具有很强的抽象性。例如，中国汉代陶塑中的人物和动物等

造型，都经过抽象化的处理，舍弃了很多复杂的结构，形象简洁明快、生动有趣，追求图形质朴、大气而感性的抽象美（见图1-11）。

（3）地域性

地域性是手工艺最突出的特点之一，每件手工艺品一般都承载着各地域的文化传统——淳朴、美观和自然，充分展示了手工艺之美，传达了特定的文化内涵。如南京绒花始于唐代，当时被列为贡品，因"绒花"与"荣华"谐音，意寓荣华富贵，从而成为富贵文化的代表。明末清初时流入民间，主要在节日、婚庆时佩戴和使用，有胸饰、头饰以及各种装饰品类。绒花制作程序烦琐、耗时，有染色→软化铜丝→勾线→打尖等几十道工序（见图1-12）。

（4）特殊性

手工艺的价值在于通过手工制作的作品传递作者的情感、个性和人性，具有自然之美、质朴之美和生活之美的特质。吕品田先生在《手工造就人本身》一文中指出："手工艺价值的根本，在于手工本身。所以未来的相关实践形态务必守住手工的纯粹性，这种纯粹性的价值会随科技发展程度的提高而与日俱增。我们倡导手工艺，不是出于怀旧的情怀，而是基于学理认识，基于历史发展规律的前瞻判断。"

2）手工艺的分类

从历史发展文脉上分，手工艺可分为：

（1）原始手工艺：彩陶、骨雕、石雕、石刻等。

（2）传统手工艺：陶器、瓷器、雕漆、玉器、金银器等。

如图1-13所示，此壶是清代的宜兴加彩茶壶，壶肩以传统如意纹装饰，整体纹样是在紫砂上着以色彩，并用800多摄氏度低温烧制而成，完美地彰显了中国工匠高超的工艺技巧。

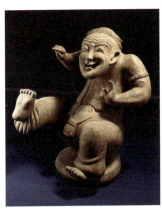

图1-11 东汉 陶塑 说书俑

图1-12 绒花 赵树宪

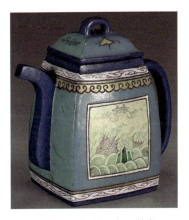

图1-13 清 宜兴加彩茶壶

（3）现当代手工艺：纤维软雕、软陶、手办、激光雕刻等。

从使用功能上分，手工艺可分为：

（1）陈设性手工艺：摆放于案头、粘贴于墙壁或悬挂于室内，供人们欣赏的民间手工艺品，如剪纸、木版年画、面塑、彩塑、绢花、陶器、花灯等（见图 1-14、图 1-15）。

图 1-14　剑川黑陶　董志明

（2）实用性手工艺：在生活中有使用价值且带有一定功能的手工艺品，如陶罐、彩印花布、蓝印花布、木雕糕点模子、竹编器皿等（见图 1-16）。

（3）宗教、祭祀手工艺：如彩塑神像、佛像等。

从社会生活习俗上分，手工艺可分为：

（1）实用类手工艺：服饰、印染、刺绣、陶器、砖雕建筑装饰等。

（2）节日喜庆类手工艺：木版年画、首饰、剪纸、民间玩具、彩塑、面塑、风筝、灯彩、皮影、木偶头雕刻、面具等。

（3）叙事和抒情类手工艺：绣花球、刺绣香荷包、刺绣服装和鞋帽等，可作为定情信物或结婚纪念物。

从行业上分，手工艺可分为：

雕塑（如木雕、砖雕、彩塑、面塑、吹糖人）、印染（如蓝印花布、蜡染）、刺绣（如香荷包、布老虎）、编织（如竹编和草编器皿）、陶瓷、服饰、首饰，以及木版年画、剪纸、风筝、皮影、木偶、绒制工艺品、绢花、花灯、彩扎狮头、面具、民间玩具等（见图 1-17、图 1-18）。

图 1-15　花灯

图 1-16　瓷杯　柯毅

图 1-17　陕西华县皮影

图 1-18　陕西布老虎玩具

1.2 东方手工艺的设计风格

手工艺设计是形式与内涵、个性与情感、文化与审美相融合的工艺美术设计，由于存在不同的文化体系，且形成它们的历史、文化和社会等因素不同，当人们把各异的审美观念应用到手工艺创作时，必然会制作出不同艺术风格和思想内涵的作品。因此，在学习手工艺设计时，应该学会比较和理解东西方手工艺设计风格之异同，拓展各门类的创作语言。

● 学习要点

（1）全面了解东方具有代表性的手工艺作品，如中国的原始彩陶、青铜工艺、陶瓷工艺、漆器工艺和家具工艺，以及日本的民艺和韩国的刺绣工艺等，培养学生对东方手工艺风格的认识能力和理解能力；

（2）总体掌握东方手工艺的艺术风格和美学内涵；

（3）学习艺术大师的形象塑造能力和媒材加工技巧，并能够将该手工艺设计方法应用到具体课题设计中。

1.2.1 东方手工艺风格特点

（1）在造型上充分利用大自然的形态传情达意。

（2）在构图上多采用不对称式构图法则，布局上注重空间关系，虚实相间。

（3）在题材上广泛多样，多采用自然物象表达作者的精神境界，非常注重整体内容的视觉效果。

（4）在色彩表达上追求平和、随意和率真的境界。

（5）在审美内涵上注重意象之美，带有领悟性、神秘性的特点，注重材质工艺和精神内涵的表述。

如陶艺家解晓明的系列作品《红妆素裹》（见图1-19），用形状不一的多面体作为艺术表现载体，用大众喜闻乐见的民间剪纸手法来加以装饰。多面体形态复杂、工艺难度极大，体现出创作者对传统文化精神内涵、表现方式和装饰视觉符号不懈的探索。此作品注重形与神的融会、质与色的对比。

1.2.2 经典手工艺风格赏析

1）中国青瓷艺术

（1）青瓷的发展

"青瓷"是指器物表面用青色釉装饰的瓷器，因其釉中含一定成分的氧化铁，经还原火烧成后表面呈青绿色。民国时期，许之衡先生在

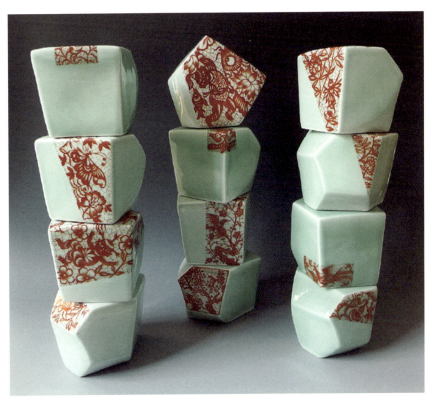

图 1-19 《红妆素裹》 解晓明

《饮流斋说瓷》中称:"青瓷尚青,凡绿也,蓝也,皆以青括之。"

青瓷产生于商代,安徽屯溪西郊土墩墓出土的原始青瓷鼎,通身以弦纹装饰,器形灵巧精致,标志着陶向瓷的转变;春秋时期采用轮制成型,器物外部胎体规整、釉色均匀。

唐代由于铜的匮乏和茶文化的兴起,使青瓷在釉质的呈色和工艺技术上进入一个成熟的阶段,如冰似玉的釉色初见端倪,唐代诗人陆龟蒙用诗句"九秋风露越窑开,夺得千峰翠色来"形容越窑青瓷精美如玉的釉色;徐寅在《贡馀秘色茶盏》中称道,"巧剜明月染春水,轻施薄冰盛绿云",描绘了青瓷釉质如玉、色泽如冰的美感(见图 1-20)。

宋代由于政治经济、儒佛道等哲学思想、审美情趣的影响,促使制瓷的工艺水平和技术达到完美的艺术境界,儒文化倡导的简洁素雅、道家的"道法自然",推动了景德镇青白瓷以其"如冰似玉"的质感和"雅""俗"两极的审美而独具特色,并从中折射出了宋代文化、艺术和经济等时代背景与民族特征;禅宗对"韵"的追求和青色崇拜的色彩观,促生了汝窑瓷"雨过天晴云破处"的釉色和官窑瓷"金丝铁线"开片的盛行,使陶瓷工艺材料超越了传统的使用功能,而赋予器物情感和认知的新内涵。

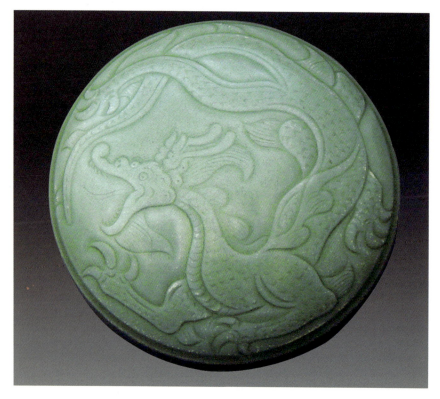

图 1-20　隋唐　越窑青釉龙纹盒

（2）青瓷的分类

青瓷按釉色可分为天青、粉青、天蓝、豆绿、青绿和月白等；按形态可分为规则形、自由形和特殊形；按功用可分为日用类、器具类、雕塑类和工艺品类。青瓷款式众多、功能齐全，可谓无物不容、无象不制。

青瓷的生产程序比较复杂，清朝蓝浦在《景德镇陶录》里记载了制瓷的过程：

取土→练泥→镀匣→修模→洗料→做坯→印坯→镟坯→画坯→荡釉→满窑→彩器→烧炉。随着技术的不断提高和完善，青瓷的生产分工细化，使青瓷的产品日趋技术化、现代化。

（3）青瓷装饰纹样的特点

青瓷的纹饰是利用瓷材质的可塑性和亲和性在坯体或釉面上用各种纹样进行装饰，体现造型美感的一种装饰手法。青瓷的装饰内容涉及花卉、动物、山水、人物、风景、书法等，官窑青瓷追求纯净的釉色和对精神内涵的表述，装饰纹样简洁、明快，多采用自然素材并以曲线为主。以耀州窑为代表的民窑青瓷，其装饰侧重细节的描绘，构图严谨，图案纹样丰富，通过有限的形象符号，传递了人们对社会生活和自然界的理解以及情感和思想的表达（见图 1-21）。

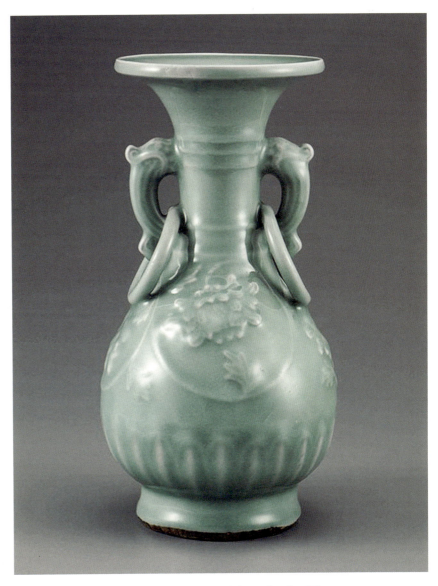

图 1-21 南宋 龙泉窑青瓷浮雕牡丹纹双耳瓶

2）日本民艺

（1）民艺的发展

"民艺"是"民众工艺"的简称，由日本著名思想家、美学家柳宗悦先生、陶艺家滨田庄司、河井宽次郎等人于1925年提出。"民艺"以实用为主导，以服务民众生活为目的，阐发农舍市井日常用品之美，强调手工艺是人性的表征，强调人与器物的亲近性。

（2）民艺的表现形式

一是强调手工制作，保持传统手工艺的自然之美；二是造型朴素无华、凝练，以实用为前提；三是形式多样、由心而作，与追求美感的艺术品有很大程度的区别（见图1-22）。

图 1-22　河井宽次郎作品　日本

（3）民艺的审美价值

民艺运动强调，工艺之美即是"用"，而"用"既是物之用，又是心之用，在现代机械占统治地位的时代，提出保护手工技艺的必要性，对日本手工艺品的设计与制作产生了深刻的影响。另外，在日本这样一个现代化程度很高的社会中，仍保留着深厚的民族文化特色，民艺运动功不可没。

1.3　西方手工艺的设计风格

● 学习要点

（1）全面了解西方具有代表性的手工艺作品，如英国的银器工艺和陶瓷工艺，法国的银器工艺、刺绣工艺、织毯工艺、手制水晶工艺、皮具工艺和麦秆镶嵌工艺等，培养学生对西方手工艺风格的认识能力和理解能力。

（2）总体掌握西方手工艺的艺术风格和美学内涵。

（3）学习艺术大师的形象塑造能力和媒材加工技巧，并能够将该手工艺设计方法应用到具体课题设计中。

1.3.1 西方手工艺风格特点

（1）在造型上强调形体表现的独特美感,注重刻画细节的装饰美。

（2）在构图上多采用对称式构图和均衡式法则,不过分强调思想内涵,追求平稳、规则的构图。

（3）在装饰题材上广泛多样,传统的装饰内容大多以宗教故事、宫廷生活和现实生活为题材,另外,还吸纳了异域文化的特色,表现自然风光和田园生活的题材也比较广泛。

（4）在色彩表达上追求浓郁、艳丽的视觉效果,追求画面强烈的装饰效果。

（5）在审美内涵上注重群体的力量感,带有理性的、直接性的特点,注重画面的整体协调和创作过程中的愉悦性。

如美国女性主义艺术家朱迪·芝加哥的大型装置艺术作品《晚宴》（见图1-23）,用三角形象征女性,等边形象征平等,39个陶瓷盘子的图案由变异的花卉或蝴蝶元素组成,象征着女性;表现形式上按次序由平面逐渐变成高浮雕,意味着现代女性逐渐独立并获得平等权利。

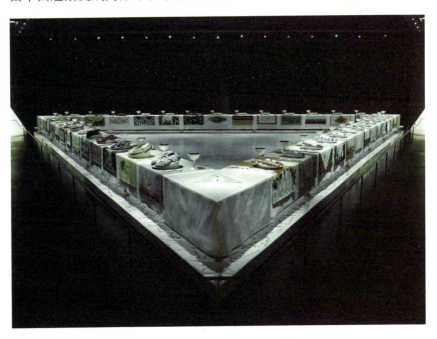

图1-23 《晚宴》 朱迪·芝加哥 美国

1.3.2 经典手工艺风格赏析

1）新艺术运动

（1）新艺术运动的发展

新艺术运动是19世纪80年代末兴起的一种观念,源于萨穆尔·宾

在巴黎开设的一间名为"新艺术之家"的商店,其后影响了欧洲许多艺术家参与产品设计和艺术变革,至 90 年代末,形成了主要以装饰为目的的各种艺术风格。

(2)新艺术运动的特点

一是完全抛弃传统的装饰风格,强调从植物、动物中汲取自然元素,运用高度程序化、规范化且具有装饰化的元素,如植物、花卉、昆虫、海藻和贝壳等来进行设计;二是用曲线表达设计,形态自然流畅、充满活力,多用波浪型和流线型的线条来表现设计(见图 1-24、图 1-25)。

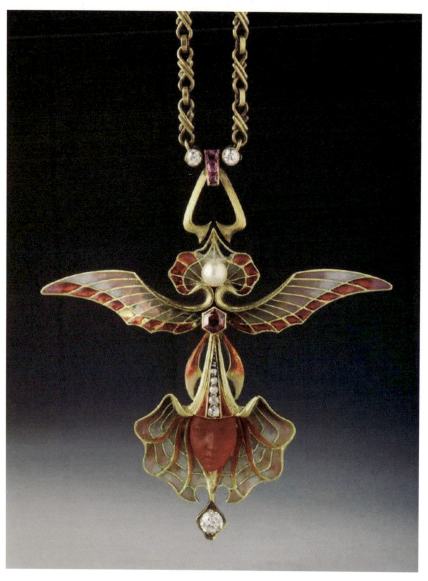

图 1-24　珠宝(1)

(3)新艺术运动的审美价值

新艺术运动崇尚自然,汲取自然元素作为创作灵感,对绘画、建筑、

图 1-25 珠宝（2）

家具、织物、器皿、灯具等手工艺品的设计产生深刻影响。新艺术运动对现代设计也具有深远影响，建筑设计方面，泰国大皇宫的建筑样式，在纹样、装饰手法上都汲取了自然元素；现代服饰设计、首饰设计和动漫设计中，许多灵感都源于自然界。

1.4 手工艺设计与训练（一）

1.4.1 解读名师作品

● 学习要点

（1）搜集艺术家、设计师的经典作品，并解读手工艺作品的创作背景、思想内涵和审美特征。

（2）借鉴艺术家、设计师手工艺作品中的创作元素，掌握手工艺制作的方法、工艺手段和装饰表现技巧。

（3）学习艺术家、设计师对手工艺形象的概括提炼能力，并能够将其应用到具体课题设计中。

乔十光

著名漆画艺术家，中国现代漆艺的开拓者和漆画创始人之一，河北馆陶人。1961年毕业于中央工艺美术学院壁画专业，现为清华大学美术学院教授。他的作品注重漆性与绘画性的统一，使现代漆画在保持传统文化品格的同时不断创新，并逐步走向独立，他对中国漆画艺术的传承和创新作出了巨大贡献，被称为"中国漆画之父"。

乔十光先生的漆画代表作有《泼水节》《青藏高原》、"西递小巷"系列（见图1-26）、《北斗》（见图1-27）、《篝火》《泊》和《甘孜寺印象》（见图1-28）等。他主张思想、艺术和技术上的统一，内容、形式和媒材的统一，他的作品立足中国传统，并将漆的语言与现代绘画语言形式相融合。他在《漆与画》一文中曾说："中国的现代漆画，就是在传统漆艺的基础上不断地引进新材料、不断地发展新技法的实践

图1-26 "西递小巷"之二 乔十光

中向前发展的。"他创造出独具表现力的现代漆画体系,使漆艺这门古老的传统工艺充满了新的活力。

图 1-27 《北斗》 乔十光

图 1-28 《甘孜寺印象》 乔十光

韦恩·黑格比

1943 年出生于美国科罗拉多州泉镇,早年学习法律专业,最终选择了美术教育,现任教于纽约阿尔弗雷德陶瓷学院,作品多次参加美国、英国、中国、日本和韩国等重大展览。他的作品个性鲜明、视觉独特,被当今陶艺界称为"立体的油画"。

其作品大部分以科罗拉多州的山脉、峡谷、陡壁、湖泊和云雾为创作元素,融入了中国山水画的气韵;同时,运用错视原理把平面绘画与立体陶瓷造型融为一体,让观者产生一种幻觉,用个人的美学观点阐释了器物的内在精神(见图 1-29、图 1-30)。

图 1-29　韦恩·黑格比作品（1）　美国

图 1-30　韦恩·黑格比作品（2）　美国

1.4.2　基础课题训练

1）课题内容：中国元素的手工艺设计训练

课题时间：40 课时

● 作业要求

（1）从中国传统艺术中寻找特定的元素，充分理解其风格特点、形式表现和文化内涵等，进行与当代审美理念结合的再创造；

（2）作品具有中国传统与现代相融合的特征和美感；

（3）30cm 以上（材质不限、效果图表现）。

● 训练目标

（1）掌握中国元素的特征和艺术风格；

（2）掌握中国元素中不同形式、材质和内涵的表现，激发出新的认识与表现方法；

（3）通过对中国传统艺术样式的理解，选择合适的材质与加工工艺，不仅使学生的个性符号能融入手工艺设计中，创造出新的"中国样式"，而且作品也具有传统与现代相融的设计意味。

■ "梳香"系列木梳设计

（设计：朱倩云；指导教师：吴可玲）

设计说明

饕餮纹是青铜器上常见的纹样之一，又称兽面纹，盛行于商代至西周早期。饕餮是古人融合了自然界中各种猛兽的特征并加以想象而形成的怪兽形象，饕餮纹的兽面巨大而夸张，装饰性很强，常作为器物的主要纹饰。

"梳香"系列木梳设计从饕餮纹这一传统纹样中汲取灵感，将先人的造型语言运用在木材上，设计出一系列造型精美、凝练、独具特色的木梳。

草图方案：见图1-31。

效果图：见图1-32、图1-33、图1-34。

图1-31 《梳香》（1） 朱倩云

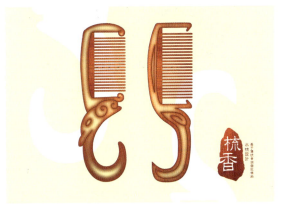

图1-32 《梳香》（2） 朱倩云

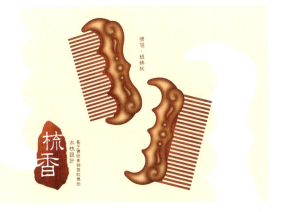

图1-33 《梳香》（3） 朱倩云

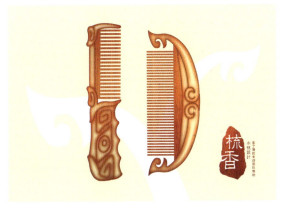

图1-34 《梳香》（4） 朱倩云

■ "三足鼎"概念茶具设计

（设计：翟平平；指导教师：吴可玲）

设计说明

鼎，三足两耳，和五味之宝器也。三足鼎是中国青铜文化的代表，国人一向对鼎充满崇拜之情。三足鼎概念茶具，传承中国传统鼎的造型，加上铁器的厚重，表达了一言九鼎方能立足的概念。

资料搜集：见图1-35。

效果图：见图1-36、图1-37、图1-38、图1-39。

图1-35　三足鼎造型

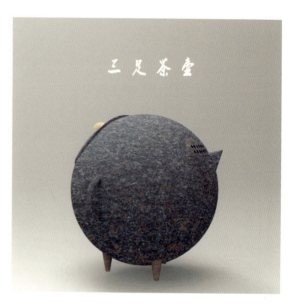

图1-36　翟平平作品（1）

图1-37　翟平平作品（2）

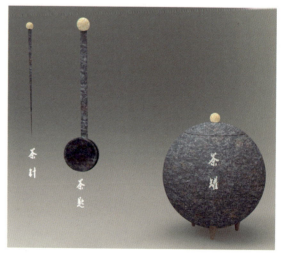

图1-38　翟平平作品（3）

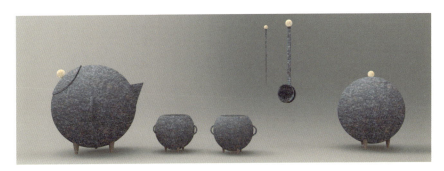

图 1-39 翟平平作品（4）

■《荷花》香薰设计

（设计：敖雯瑜；指导教师：吴可玲）

设计灵感

从意象上，该款设计来源于佛教的莲花，和香薰的烟雾配合在一起更显得自然灵动。春夏秋冬，四季轮转，花落花开，花朵具有谢而又发的生命力，这是许多文化喜爱的设计主题。但世间花卉都是先开花后结实，而莲花则在开花的同时，结实的莲蓬已具。莲花"华实齐生"的特质则是这款香薰的设计精髓。莲花被佛家视为能同时体现过去、现在、未来，更具出淤泥而不染的高洁。

材质说明

从材料上，该款香薰运用传统的器物手段，采用黄铜锻造工艺敲打制成；从形式上，运用传统与现代设计相结合的手法，体现出传统器物的创新之美。

效果图：见图 1-40、图 1-41。

图 1-40 《荷花》（局部）敖雯瑜

图 1-41 《荷花》敖雯瑜

■《蒸蒸日上》器物设计

（设计：樊昆鹏；指导教师：吴可玲）

设计说明

作品取名为"蒸蒸日上"，设计理念是将传统的蒸笼与香、灯结合，营造一种流光溢彩、烟雾缭绕的美妙佳境，并有预祝事业进步、生意兴隆之意。

设计特点

（1）在蒸包子时，蒸笼内外的水蒸气与香的烟雾很相像；

（2）吃蒸熟的包子时觉得很香，与"香"又自然结合起来；

（3）香笼内部的灯光模拟蒸笼下方的火，又很相似。

材质特点

整体采用竹材，是自然坏保的，用户在使用此香笼时，不仅可嗅，而且可视其美好。

效果图：见图 1-42、图 1-43、图 1-44。

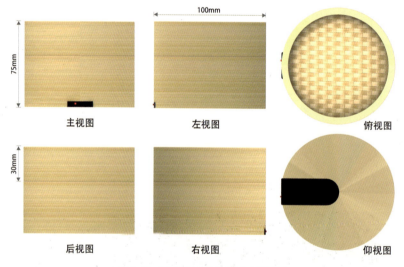

图 1-42 《蒸蒸日上》六视图 樊昆鹏

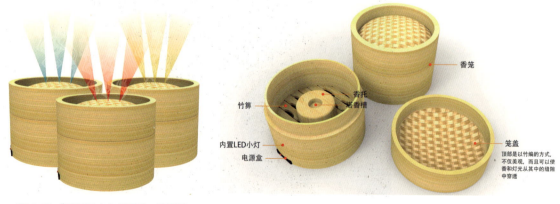

图 1-43 《蒸蒸日上》效图果 樊昆鹏

图 1-44 《蒸蒸日上》结构图 樊昆鹏

■ "锁"系列首饰盒设计

(设计:罗丁予;指导教师:吴可玲)

设计说明

这三款首饰盒都取自中国传统的长命锁造型。长命锁是中国古代用来给孩童佩戴,以祈祷避灾去邪、平安长寿的一种装饰物,通常采用银或玉石制作。

三个首饰盒分别用到了蝴蝶、祥云、莲花的造型元素,寓意为人生的三种宝贵精神:忍受困难,努力超越自我,破茧成蝶;云淡风轻,看淡一切;出淤泥而不染,不与世俗同流合污。

工艺特点

首饰盒用到了浮雕和雕刻的手法,使单调的造型变得丰富而精细,并达到虚实结合的效果。三个盒子的大小相当,长、宽、高尺寸大约为:12cm×9cm×5cm,在材质上采用的是木质和金属镶边,精致素雅。

效果图:见图1-45、图1-46、图1-47、图1-48、图1-49。

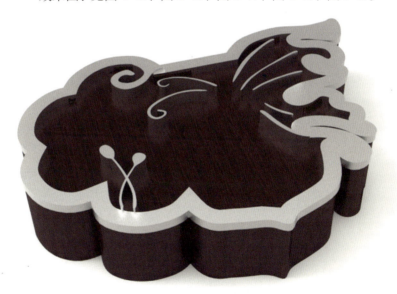

图1-45 《蝶》 罗丁予

图1-46 《云》 罗丁予

图 1-47 《莲》 罗丁予

图 1-48 《云》(正面) 罗丁予

图 1-49 《云》(打开) 罗丁予

■《鱼》对梳设计

（设计：唐涛；指导教师：吴可玲）

设计说明

从梳子和鱼骨上提取造型，以圆润的线条代表女性，以稍带尖锐的线条代表男性。

古人常有在送别时送梳子的习俗，以表挂念或作定情信物，因此将此对梳子设计成情侣款。

材质特点

以鱼骨的基本形作为梳子主体的纹样，采用红木中的鸡翅木（也称相思木）作为材料，寓意为吉祥、相思。男性的纹样外凸，女性纹样内凹。

效果图：见图1-50。

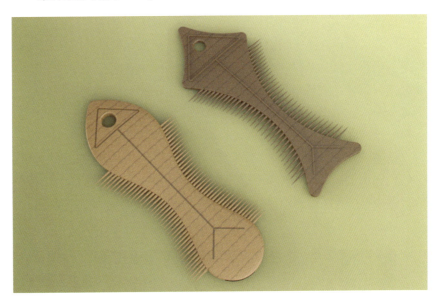

图1-50 《鱼》 唐涛

● 训练提示

中国元素的手工艺设计训练（设计元素运用、造型表现、艺术效果）：从中国传统艺术中寻找特定的元素，主要考查学生对中国传统艺术样式的理解和表达能力，重点、难点在于通过运用中国元素进行设计，充分理解其风格特点、形式表现和文化内涵，并能进行与当代审美理念结合的再创造。

2）课题内容：西方元素的手工艺设计训练

课题时间：40课时

● 作业要求

（1）从西方传统艺术中寻找特定的元素，充分理解其风格特点、

形式表现和文化内涵等，进行与当代审美理念结合的再创造；

（2）作品具有西方传统与现代相融合的特征和美感；

（3）30cm以上（材质不限）。

● 训练目标

（1）掌握西方元素的特征和艺术风格；

（2）掌握西方元素中不同形式、材质和内涵的表现，激发出新的认识与表现方法；

（3）通过对西方特定传统艺术样式的理解，选择合适的材质与加工工艺，把学生的个性符号融入手工艺设计中，使作品具有西方传统与现代相融的设计意味。

■《都市人生》（现代屏风设计）

（设计与制作：吴丽盈、黄茜；指导教师：吴可玲）

设计灵感

作品《都市人生》（现代屏风设计），由蒙德里安的作品《红黄蓝构图》联想而来，整幅作品由垂直线和水平线、直角和方块进行巧妙的分割与组合，表现出强烈的色彩对比和稳定的平衡感，从而形成一个有节奏、有动感的画面。

设计特点

借鉴《红黄蓝构图》艺术理念，打破画面的平衡感，在红、黄、蓝的构图中刻画一系列的人物剪影，将人物剪影拼接成繁忙的都市生活，意指都市人在喧嚣中寻找一种自然与精神的平衡。

作品图：见图1-51。

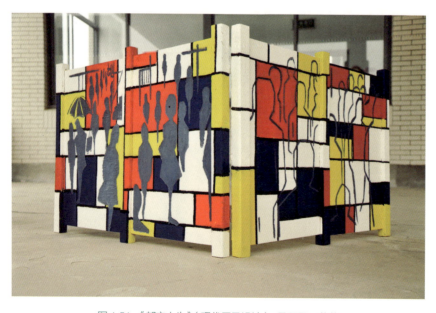

图1-51 《都市人生》（现代屏风设计） 吴丽盈、黄茜

■《团》壁饰设计

(设计：邹亚丽；指导教师：吴可玲)

设计灵感

作品《团》受蒸汽朋克风格影响，运用了齿轮元素。齿轮象征着一个团队，有团结、互助和团队合作的意义。不管是在我们的生活中还是在学习中，都要有这种团结协作的精神，它也代表协作精神、相互的密切配合，以及以己之长，补他人之短。

设计特点

作品主要运用金属材质，可摆放在校园图书馆墙面或艺术学院展馆走廊。

作品尺寸：120cm×50cm

效果图：见图1-52、图1-53。

图1-52 《团》壁饰设计（1） 邹亚丽

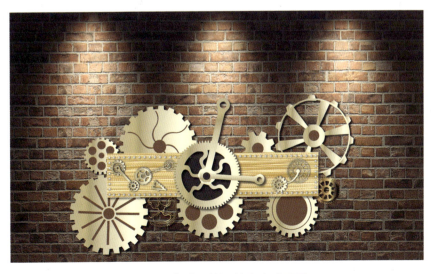

图1-53 《团》壁饰设计（2） 邹亚丽

■《融》壁饰设计

（设计与制作：胡步国、王珏琳；指导教师：吴可玲）

设计说明

作品《融》受错视效果的影响，运用西方油画素材，选择木材作为材质，主体用木条拼接，红、黑、白色形成较鲜明的对比，使之达到中西结合的效果。

作品图：见图1-54。

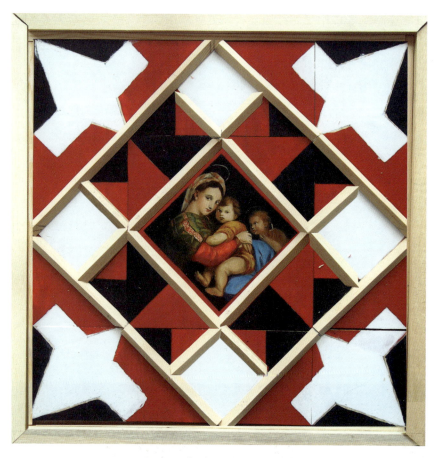

图1-54 《融》 胡步国 王珏琳

■《蜘蛛侠》书立设计

（设计与制作：王娴茹；指导教师：吴可玲）

设计说明

好朋友的寝室是上下铺，床离桌子较远，在床上看书时，书总是无处可放，将这个书立挂在角落，既不碍事，又美观方便。

人物造型参考：见图1-55、图1-56、图1-57。

图 1-55　蜘蛛侠造型（1）　　　　图 1-56　蜘蛛侠造型（2）　　　　图 1-57　蜘蛛侠造型（3）

《蜘蛛侠》局部加工制作：见图 1-58、图 1-59、图 1-60。

设计说明

作品为一套书立，以蜘蛛侠为主要设计元素，人物和城市造型简洁、抽象，既实用又具有装饰感（见图 1-61、图 1-62）。

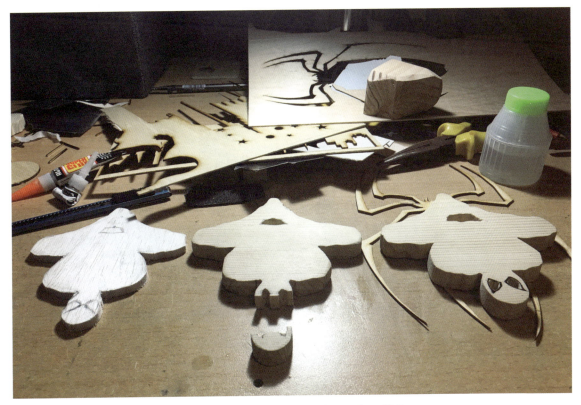

图 1-58　《蜘蛛侠》书立设计（局部 1）　王娴茹

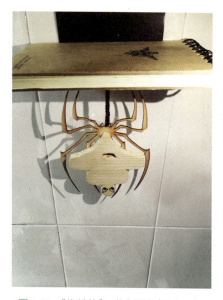

图 1-59 《蜘蛛侠》 书立设计（局部 2） 王娴茹

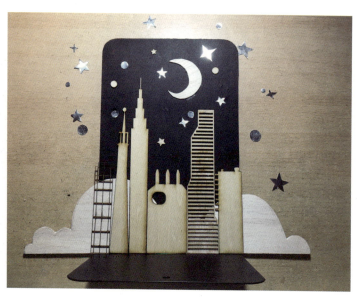

图 1-60 《蜘蛛侠》 书立设计（局部 3） 王娴茹

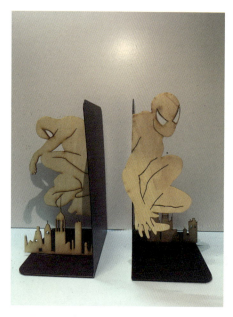

图 1-61 《蜘蛛侠》 书立设计（1） 王娴茹

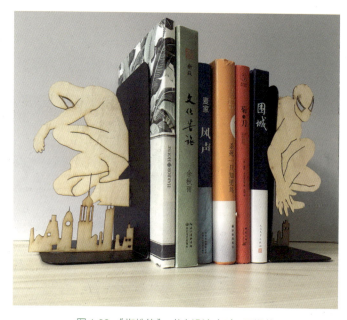

图 1-62 《蜘蛛侠》 书立设计（2） 王娴茹

● 训练提示

西方元素的手工艺设计训练（设计元素运用、造型表现、艺术效果）：从西方传统艺术中寻找特定的元素，主要考查学生对西方传统艺术样式的理解和表达能力，重点、难点在于通过运用西方元素进行设计，充分理解其风格特点、形式表现和文化内涵，并能进行与当代审美理念结合的再创造。

第2章 传统手工艺的设计

通过学习，了解传统手工艺的功能表现和基本作用，掌握传统手工艺品中的元素表达以及设计意义，并能够将该表现方法应用到具体课题设计中；熟练掌握传统手工艺的材质特性、加工工艺等，能够将个人符号融入创作设计中，提升继承传统以及自我创新的能力。

- 知识梳理
 - （1）传统手工艺的功能表现、基本作用；
 - （2）传统手工艺的元素表达、设计意义；
 - （3）传统手工艺的材质特性、加工工艺及功能特性。
- 教学目的

 通过学习，了解传统手工艺的功能表现和基本作用，掌握传统手工艺品中的元素表达以及设计意义，并能够将该表现方法应用到具体课题设计中；熟练掌握传统手工艺的材质特性、加工工艺等，能够将个人符号融入创作设计中，提升继承传统以及自我创新能力。

- 教学方法

 理论讲授、艺术图片资料展示、名师作品和优秀学生示范作品解读。

2.1 传统手工艺的功能与作用

传统手工艺根植于传统文化，与人们的生活息息相关，在人类历史进程中有着重要意义。刘志阁老师在《外国传统手工艺保护的文化启示》中指出："传统手工艺不仅是一种文化，而且代表着一个民族的风貌。中国的传统手工艺是东方手工艺文化体系的典型代表，它代表着整个中华民族在历史的每个时期的文明程度，彰显着人民的智慧和水平。"

2.1.1 传统手工艺的功能

中国传统手工艺始于人们对自然界的观察、利用和对工具的使用

与改造,其功能也是以满足人们的生活需要为前提。人的需求是多方面、多层次的,不同的需求促进了手工艺的多材质、多样式的发展,分工的细化促进了人们生活方式的改进以及生活质量的提高。

例如,从青瓷器型的发展文脉来看,从形态上大致分为瓶、缸、罐、杯、盘、碗、桶、壶、碟、盒等;从用途上分为酒器、茶具、食器等;从工艺类别上分为雕塑、花器、香熏、儿童玩具等(见图2-1、图2-2)。

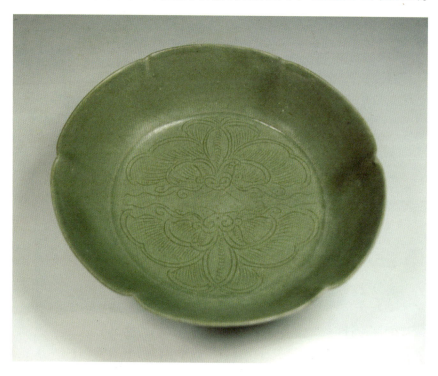

图2-1　北宋　越窑划花对蝶纹盘

2.1.2　传统手工艺的作用

"器以载道"是中国传统文化对造物境界的追求,指把无形的思想和理念融入有形的器物之中,同时通过器物的形态语言传达出一种情感。"器"指器物、物品,是有形的;"道"指思想、理念,是无形的,体现了人与物的和谐关系。

传统手工艺除了强调一定的实用功能之外,还要让人们感到一种审美的愉悦和精神情感的传递。南齐谢赫在《古画品录》中提出"六法",其中"应物象形"突出了"用"与"美"的结合。比如,明清时期的家具从选材、用材上充分考虑材料的自然属性,力求家具的设计符合造物的内在规律,并通过材质、造型和纹样传递特定的文化内涵,以实现道法自然,器道合一(见图2-3、图2-4)。

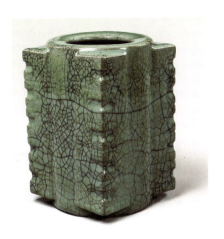
图2-2 宋 官窑琮式瓶

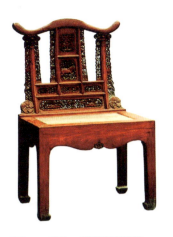
图2-3 明中 黄花梨剑脊棱雕花靠背椅

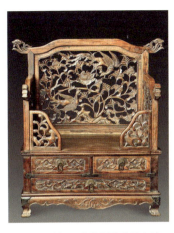
图2-4 清初 黄花梨雕《凤穿牡丹》三屏风式镜台

2.2 传统手工艺的元素与设计

2.2.1 传统手工艺的符号特征

符号作为人类文化现象的表达单位，涵盖物质构造和人类精神构造。思想家奥古斯丁认为："符号是这样一种事物，它超越其在感官上造成的印象，并产生另一事物进入内心，作为其自身的一种结果。"由此可见，符号既是一个物质对象，也是一个心理实体。

图2-5是海南黎族传统手工织锦，不同形态、不同形式和不同色彩的符号组成了织锦图案，夸张的人形纹、严谨的几何纹结构，以简练的纹样，追求装饰形式的丰富性和符号的象征寓意，寄寓了人们对人丁兴旺、子孙满堂和美好生活的强烈愿望；浓郁、强烈的红色、黄色，辅以黑色，在同类色彩中追求对比，体现了黎族独特的视觉语言。

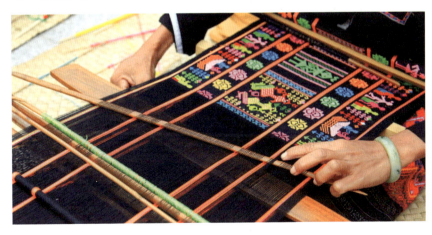
图2-5 黎锦

2.2.2 传统手工艺的元素寓意

传统手工艺元素具有特定的象征意义,其造型、寓意和神韵是经过高度概括、提炼与组合的,蕴含着深邃的传统文化内涵、民族的审美理想和人们的丰富情感。

传统手工艺元素主要通过形式来表达象征的观念,达到与自然相和谐的境界。如魏晋南北朝时期正是社会动荡不安的年代,人们通过对鸡、羊、牛、虎、蛙等动物进行模仿,以祈求平安和辟邪,其中,鸡首壶最为流行,因"鸡"与"吉"谐音,象征着吉祥和平安,表达了人们对安宁生活的向往和追求。东晋时期的"越窑青釉双系鸡首壶"造型简练、形象生动,是青瓷中不可多得的艺术样式(见图 2-6)。

■ 设计案例:玉器元素设计

(设计:于世洋;指导教师:吴可玲)

设计说明

此设计为玉器元素手表设计。玉器是自古以来中国人随身佩戴的、象征着吉祥美好的饰物,但在现代生活中随身佩戴玉器并不多见。因此,决定做这样一个设计,将玉器与人们仍会随身佩戴的手表结合起来,让传统器物发挥出新的价值。

设计特点

此表型为男士表型,表盘是以商代龙形玉器为原型的设计,表盘中间小圆形内为指针;表带也采用古代玉器造型元素,力求呈现厚重、大方又不失精致的质感(见图 2-7)。

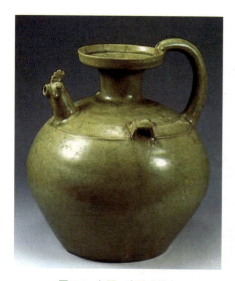

图 2-6 东晋 青釉鸡首壶

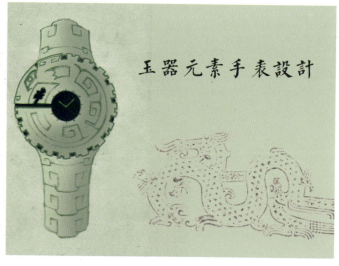

图 2-7 于世洋作品

2.3 传统手工艺的材质与工艺

材质是作品与观众交流思想与情感的媒介，也是艺术家、设计师用于表述隐喻的文化象征符号。传统的陶瓷、玻璃、青铜、铁、漆、木、金银材质，以及发展至今的各种复合材质、高科技材质，在人类的生活中起着重要的作用。

2.3.1 传统手工艺的材质特征

传统手工艺中常用的材质种类很多，从加工与艺术表现来看，主要分为硬质材质与软质材质。

硬质常用材质包括：陶瓷、琉璃、漆器、竹、木、金属等。

软质常用材质具有很强的柔软度、韧性和张力等特性，其中非金属软质材料有：纸、布、棉、麻、毛线、丝带和藤等；金属软质材料有：电线、铜丝、铝丝等。表现手法主要有：拼贴、编织、系结、拧绞、剪切、镶嵌和缠绕等。

以不同材质制作出来的手工艺品给予我们的感觉是不一样的，掌握材质的性能、特征和工艺，有助于提升设计与制作能力。

1）硬质材质——陶瓷

（1）概念

陶瓷是陶器、炻器和瓷器的总称。陶瓷艺术作为人类最古老的艺术形式，从人类诞生起就始终与人们的生活紧密联系，并成为人类文化和精神的一个重要组成部分。

在历史的演进过程中，陶瓷艺术经历了注重器型化、审美与实用功能相结合的传统观念到强调艺术语言个性化和注重精神内涵化的现代陶艺风格的嬗变，并凸显出它特有的文化价值。

（2）陶瓷的特点与价值

一是独特性。中国陶瓷文化具有几千年的历史积淀，从稚拙而纯朴的原始陶器、古朴而醇厚的魏晋青瓷、雍容而俊雅的唐宋瓷器到清雅而纯净的明清青花瓷等，都能使人感悟到陶瓷语言的独特魅力。陶瓷原料资源广、成本低廉，并在形式装饰与功能上具有很强的可塑性和保护性。另外，陶瓷材质有良好的成型方法和装饰技巧，具有自然、古朴和亲切的视觉审美价值。

二是广泛性。陶瓷自古以来都与人们的生活息息相关，并且广泛地运用在室内、外空间中。目前，在国内外很多著名的公园、地铁、展览馆、博物馆、酒店和游乐场等公共环境中，广泛地采用陶瓷材料作为重要的表现手段，既丰富着现代生活，同时也引领着新文化、新

艺术的时代发展。

● 学习要点

（1）认识陶与瓷

"陶"与"瓷"是两个概念，陶器一般烧成温度在800℃～1150℃左右，相对瓷而言，材质颗粒比较粗，敲击时声音发闷，具有质朴的气质和泥土的亲和力，其表现手法多样。如远古时期的彩陶，原料是经过精细筛洗的黄土，在其中加入细沙和含镁的石粉。因陶土中含铁量很高，故陶器烧成后多呈红色或黄色（见图2-8）。

瓷器一般烧成温度在1150℃～1280℃，因含高岭土、石英和瓷石等原料，材质颗粒比较细腻，敲击时声音清脆，具有典雅清丽的美感，表现手法亦多样。如宋代定窑剔花腰圆枕，中心为八瓣花形开光，开光内为折枝花鸟，装饰采用剔花，刀法娴熟，线条宽窄有变、刻画得体有力，形象特征突出，全器覆盖一层白釉，使得整个器物呈现一种淡雅秀丽的效果（见图2-9）。

图2-8　花瓣纹彩陶壶

图2-9　宋　定窑剔花腰圆枕

（2）区分釉上彩、釉下彩

"釉上彩"是指在已经烧好的瓷器上用低温材料进行装饰，然后经过600℃～800℃的温度烧成，是陶瓷的主要装饰技法之一，属于二次烧成（见图2-10）。

釉上彩的优点：色彩丰富、生产效率高、成本低以及价格便宜。

釉上彩的缺点：表面容易受损、色料中的铅易被酸所溶出而引起铅中毒。

"釉下彩"是指在生坯或素烧好的坯上，用颜色釉进行彩绘，然后施上一层透明釉，最后经过1250℃～1350℃的温度烧成，是陶瓷的主要装饰技法之一，属于一次烧成（见图2-11）。

釉下彩的优点：瓷器表面不易受损、保存时间长。

图 2-10　清　粉彩缠枝花鸟纹凤耳瓶　　　　图 2-11　元　青花缠枝牡丹纹罐

釉下彩的缺点：色调不如釉上彩丰富，在烧制过程中，由于窑炉温度不同，容易引起色差，但往往能带来意想不到的窑变效果。

（3）认识现当代陶艺

第一阶段：从1954年起，以彼得·沃克思发起的"奥蒂斯革命"为标志，受抽象表现主义和行动绘画的影响，人们尝试用一种完全抛弃传统形式的制陶方法和审美，以自由的、偶发的、率性的形式来表现，被称为抽象表现主义陶艺，开创了美国现代陶艺的新篇章，其代表人物有鲁迪·奥帝欧、阿纳森、约翰·梅森、苏特纳等。

第二阶段：20世纪60年代以后，受现代艺术的影响，每个时期呈现出不同的艺术特征。

60年代，以安纳森为代表的恐怖艺术风格，受波普和超现实艺术影响。

70年代，超写实主义发展，装置艺术流行，成为陶艺主要风格。

80年代，趋向于多元化、自由化，现代陶艺开始介入公共环境中。

90年代至今，综合性艺术风格占据现代世界陶艺的主导地位，陶艺家更多地考虑与社会、环境的融合，关注人性和内心世界（见图2-12、图2-13）。

2）硬质材质——金属

（1）概念

金属是一种具有光泽、易导电、易导热并具有一定延展性的物质，它在自然界中广泛存在，并且是现代工业领域中最重要的一种工程材料。在手工艺制作中，金属也是一种通用材料（见图2-14、图2-15）。

图 2-12 《圣殇》 谢恒强

图 2-13 学生制作陶艺

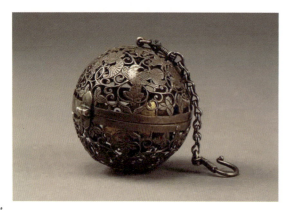

图 2-14 唐 何家村葡萄花鸟纹银香囊

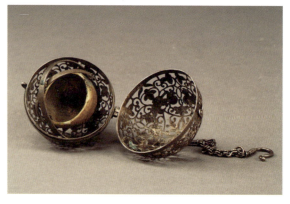

图 2-15 唐 香囊内部

（2）金属的特点与价值

金属的种类丰富，可分为黑色金属和有色金属。有色金属依性质、用途、分布及其储量等的不同可分为四类，即重金属（铜、铅、锌、汞和镉等）、轻金属（铝、镁、钠、钙和钾等）、贵金属（金、银及铂族金属等八种元素）和稀有金属。

金属材料加工起来相对困难，但金属质地光滑亮泽，硬度大且不易变形，所制成东西的各方面性能都能保持得很好。

● 学习要点

（1）认识金属的材质特性

金属的物理性质：具有良好的导电性、导热性和光泽性，它的硬度、强度都很大，密度高、熔点高。

金属的化学性质：比较活泼，多数金属可与氧气、酸溶液、盐溶液反应。

在手工艺设计中，可以充分利用金属不同的特性，选择合适的材质，合理地体现出作品的造型特色和思想内涵。

例如，手工艺品如需呈现出精致高贵的视觉效果，一般会选择金、银或钛合金等（见图2-16）。铜具有良好的导电导热性，钛轻巧，钛合金则坚硬、不易变形。

图2-16　柯毅作品

手工艺品如需呈现出朴实、厚重、含蓄的视觉效果，一般会选择钢、铁、锡、铅，其中锡无毒、耐腐蚀，铁比较坚硬、易生锈（见图2-17）。

手工艺品如需呈现出明快亮丽、具有现代感的视觉效果，一般会选择不锈钢或铝合金（见图2-18）。

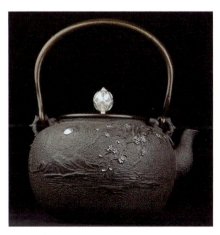

图2-17　铁壶　盛虎堂

图2-18　不锈钢雕塑　阿根廷

（2）金属的加工方法

焊接：以气焊、亚弧焊将加工好的部件焊接。

铆接：把加工好的部件连接并钻孔，以螺丝固定。

熔模铸造：将金属高温熔化，浇注到模具中冷却成型（失蜡法）。

锻造：多用于较软的金属（铜板、铜片），将图形画在板上，用沙包等工具敲出凹凸形象。

打磨抛光：后期工艺，对已完成的作品表面进行艺术修饰。

3）硬质材质——木

（1）概念

木是一种质轻且强度高的可再生材料，它的密度比金属、玻璃等小很多，具有很强的弹性和韧性，抗震和抗冲击性能好，且无毒、无放射性。

（2）木的特点与价值

一是加工容易。木材相对于其他材料，可以直接进行人工加工，不必大型机械加工；木材的结合方式相对于其他材料有很多种，比如，胶水、钉子、榫卯结合等，而且还能根据需要加工成任意形状的产品。

二是自然美观。木材是自然界的产物，具有其他材质不能媲美的自然美感，木纹的肌理和天然的色泽是木材的最大魅力之处（见图2-19、图2-20）。

■ 设计案例：《隐觅》系列手工艺品设计

（设计与制作：贾隽雯；指导教师：吴可玲）

设计说明

将海浪形状进行提取，使其抽象化、卡通化，表现自己心中可爱的精灵形象。

运用木材进行切割打磨，将精灵以及树木的形象用木材表现出来。

图2-19　非洲树皮画　邵国新摄

图2-20　非洲木雕　邵国新摄

带有木纹的原木层层叠加，加之木材切割得大小厚薄不同，用金属钉连接，以表现远近的关系。将金属丝绕成圈，粘接在树形木材上，用来抽象表现树干上的圆形树纹。用草、枯枝等自然生态的物体来装饰，旨在渲染自然环境的氛围，与精灵形象、有年轮的原木相呼应，使作品更加生动有趣。作品的名字为"隐觅"，以精灵形象与原木的层层叠叠，表现精灵在树林中隐匿状态；既有隐藏的部分，同时又将可爱的形象显现出来。精灵形象与自然和谐融洽，运用木材和金属表现出作品的氛围，形象生动有趣并富有含义（见图2-21、图2-22）。

图2-21 《隐觅》成品　贾隽雯　　　图2-22 《隐觅》局部　贾隽雯

● 学习要点

（1）认识木材的分类。木材分为针叶树材和阔叶树材两类，针叶树材有杉木、松木、云杉和冷杉等；阔叶树材有柞木、水曲柳、香樟和楠木等。

（2）认识明清家具。明代家具多采用质地坚硬的硬木，如紫檀木、黄花梨等作为原材料，其色泽光润、纹理细密，设计上采用榫卯结构，家具成品做工精致、牢固；在造型上崇尚简练、自然，以线条为主，给人一种空灵、大雅之美；装饰手法多种多样，如雕、镂、嵌、描等，追求朴实、淡雅，不过度装饰（见图2-23）。

清代家具除采用质地坚硬的硬木外，还有各种瓷、金属、玉石、玛瑙、青金、绿松、蜜蜡、沉香和各式绣片等辅助材质，可谓花样新颖、变化无穷。其主要分为以下三个阶段。

第一阶段（清初—康熙晚期）：艺术风格承续了明代的特点，在造型上追求古朴、简洁；

第二阶段（康熙末—雍正、乾隆、嘉庆时期）：在造型上崇尚雄伟、厚重，尺度夸张，给人一种华丽、富贵的感觉；在结构制作上，采用一木连做的手法，家具成品做工精致、坚固；装饰手法多种多样，如雕花、镶嵌、描金等，整体家具感觉富丽辉煌（见图2-24）。

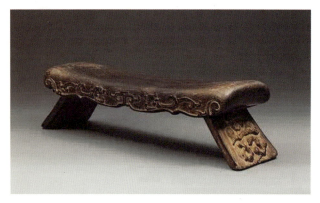
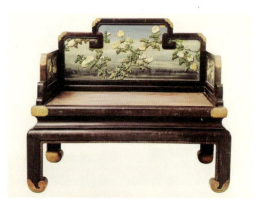

图 2-23　明末　黄花梨螭龙纹枕盘　　　　　图 2-24　清中　紫檀嵌牙菊花纹宝座

第三阶段（道光—清末时期）逐渐走向衰落。

4）硬质材质——竹

（1）概念

竹是一种由竹节、竹茎和竹叶组成的天然环保材料，它的硬度和韧度非常高，生命力很旺盛。竹的用途非常广，既可以做生活器物，又可以做建筑材料，竹制器物能给人一种清新、自然和内敛的视觉感受（见图 2-25）。

（2）竹的特点与价值

一是资源丰富。竹是森林资源之一，主要分布在热带、亚热带地区，竹的原产地在中国，主要分布在南方，如四川、湖南、安徽、江苏和浙江等地。竹具有资源丰富、价格低廉和低碳环保等特点，在人们的日常生活中被广泛使用，人们对竹运用切割、烘烤、蒸煮和钻孔等传统技法，制成各种竹家具，如竹床、竹桌、竹椅和竹柜等。竹制家具具有质朴大方、清新秀丽的特点（见图 2-26）。

图 2-25　竹材　　　　　图 2-26　《椅君子》　石大宇

二是文化价值。竹材是自然界的产物,在中国有着悠久的用竹、赏竹、画竹和赞竹的历史,竹与我们的生活、艺术和文化如影随形,贯穿了人们生活的方方面面。在中国传统竹文化中,竹是高尚品格的象征,人们常借竹表现中华民族的审美理想和精神向往。

● 学习要点

(1)认识竹的加工过程。竹的生产程序比较复杂,它的过程分为:备料→锯竹→开条→粗刨→蒸煮→碳化→烘干→精刨→热压胶合→砂光→成品→包装等。随着技术的不断提高和完善,竹的生产程序走向机械化、技术化。

(2)认识竹与手工艺的关系。竹具有造型、材质、肌理和色泽之美,在手工艺设计中,人们通过对竹的寓意、材质、结构和性能的理解与感悟,用竹制作出各种个性独特的手工艺品,丰富着我们的生活,提升着我们的精神品质。

图2-27是美籍华人产品设计师石大宇设计的《椅梦回》竹制家具概念作品。他认为:"竹,外视宁静致远,而内在具有刚、韧、柔、弹的特性以及坚韧不拔的人文精神。"作品采用简约的几何造型,将扶手与腿部融合为一体,从侧面看是一个"回"字。设计师将材料、工艺、精神内涵等合为一体,凸显出强大的创造力。

图2-27 《椅梦回》 石大宇

5）硬质材质——琉璃

（1）概念

"琉璃"指以各种颜色的天然、人造水晶（含24%的二氧化铅）为原料，采用传统"失蜡法"制作而成的水晶作品（见图2-28、图2-29）。

图2-28　拉维·帕西作品（1）　意大利　　　图2-29　拉维·帕西作品（2）　意大利

（2）琉璃的特点与价值

一是质感精致。琉璃颜色丰富多彩，在光线的照射下，能呈现出晶莹剔透的效果，色彩美轮美奂、层次丰富、质感精致而细腻，是其他材质无法比拟的。

二是人文价值。琉璃在古代主要用于礼器、装饰和建筑构件中，从古至今，人们赋予了琉璃深刻的文化内涵，宋代戴埴在《鼠璞·琉璃》中描述："琉璃，自然之物，彩泽光润逾於众玉，其色不常。"明代梅鼎祚《玉合记·义姤》："瑠璃榻，翡翠楼，手卷真珠上玉钩。"

● 学习要点

（1）认识琉璃与玻璃的区别。琉璃是低温烧制的（熔点800℃左右），适合生产单件或小批量的艺术品。

玻璃是高温压制（熔点1400℃左右），适合大批量生产，没有气泡。

琉璃的密度高于玻璃，手感比较光滑，轻轻敲击琉璃会有清脆、明亮的声音，玻璃则会发出浑浊、沉闷的声音。

（2）认识琉璃与手工艺的关系。琉璃具有材质、色泽之美，在手工艺设计中，它的工艺极其复杂，成本也非常高，制作一件琉璃作品要采用数十道纯手工工艺，出窑的成品率在60%左右。更为难得的是，由于琉璃材质的特殊性，世间没有两个一模一样的琉璃作品。

图2-30、图2-31是台湾"琉璃工房"的创始人杨惠姗、张毅设计并制作的作品，作品采用中国传统元素，运用雕塑的表现形式，将材质、工艺、韵味和文化内涵融合为一体，凸显出设计师强大的空间创造力

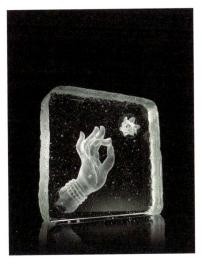
图 2-30 《菩提花开》 杨惠姗

图 2-31 《焰火禅心》 张毅

和精湛的工艺技法。

1) 软质材质——纸

(1) 概念

纸质材料是日常生活中常用的一种手工艺材质,具有品种繁多、色彩多样、价格低廉、质地柔软且有韧性和比较容易塑形等特点。

纸的主要原料是麻类、稻草、麦秆、竹子、树皮以及其他种类繁多的野生植物。纸有着悠久的历史,并在人们的生活中被广泛使用。北宋苏易简在《文房四谱》中的《纸谱》一卷,记录了纸的起源、加工、用途和特点等,是世界上最早关于纸的论著,具有较高的实用价值和史料价值。

(2) 纸的特点与价值

一是加工容易。纸质材料的加工工艺比较简单,可以通过裁、剪、雕、刻、撕、折、压、印和编等手法,制作各式各样的平面、立体和半立体的手工艺品。

二是低碳环保。纸属于环保型材料,既能充分利用自身的物理条件来达到节约能源、减少污染的作用,也能满足供应→回收→再利用这一循环系统的要求,从可持续发展的角度来看,纸有很大的发展空间和应用价值。

● 学习要点

(1) 认识纸艺的分类

纸手工艺的种类很多,有传统意味的剪纸,有形式多变的折纸,还有突出立体质感的纸雕,不同的纸艺作品由于所选用纸的材质和表现手法不同,所体现的效果也不一样。纸艺一般分为以下几类。

剪纸：以纸为媒材，对物体的轮廓与结构进行高度夸张和提炼，用剪刀将纸剪出各种形状的一种手工艺。如中国陕西、山西、河北等地的民间剪纸，画面简练、形象夸张、主体突出，不需要表现形体的明暗（见图2-32）。

图2-32　民间剪纸　山西

纸雕：以纸为媒材，使用刀具进行塑型的一种手工艺，它结合了绘画与雕塑之美，并且较平面艺术多了立体发展的空间，产生了有趣的光影变化。通过切、剪、刻、折、卷、叠、粘等技法，可以创作出变化无穷的手工艺作品（见图2-33、图2-34）。

折纸：利用纸的柔韧性和可塑性特点，通过裁切、弯曲和折叠等技法，折出各种花卉、动物、人物以及风景的造型。日本折纸大师

图2-33　纸雕（1）　尹利帅

图2-34　纸雕（2）　尹利帅

神谷哲史擅长折各种步骤繁多、技法复杂的动物、昆虫和架空生物（见图 2-35）；折纸艺术家三谷纯利用纸和纸之间的结构，将之相互拼接、组合，其所有作品完全不使用剪刀和胶水（见图 2-36）。

图 2-35　折纸　神谷哲史　日本

图 2-36　折纸　三谷纯　日本

衍纸：利用纸的柔韧性特点，用专用的工具将细长的纸条一圈圈卷起来，通过捏、叠、拼和粘等技法组合成各种手工艺品（见图 2-37）。

图 2-37　衍纸　布罗茨卡娅　俄罗斯

（2）认识纸的空间表现

平面表现：图 2-38 是美国艺术家 Maude White 的平面刻画作品，作者以纸为媒材，用刻刀刻出各种形状，作品抓住物体的轮廓、结构，分出块面，用工具做出造型。

图 2-38　刻纸　Maude White　美国

半立体表现：半立体又称为二点五维，是介于平面与立体之间的形象。创作者可以对某部分进行立体造型和加工，这样，既有平面的层次刻画，又有立体的空间塑造。这类工艺品一般是通过切、折、弯和编等手段创造出立体形态的（见图2-39、图2-40）。

立体表现：纸的立体表现指运用纸材通过切、刻、折、弯和编等手段塑造立体形象。

图2-41、图2-42是菲律宾艺术家Patrick Cabral的立体纸雕作品，他用多层雕刻的纸张叠出立体感，并运用镂空的手法体现出动物的皮毛、结构的层次，重复的图形具有强烈的装饰感。

在现代纸艺制作中，为了追求新颖、精致和奇特的立体效果而采用切割手法做出的立体造型，是在平面刻画的基础上发展出来的一种手工艺技法，既可以用手工切割，也可以用机器切割。

图2-39 《生如夏花》 陈粉丸

图2-40 《不息》 陈粉丸

图2-41 Patrick Cabral 作品（1） 菲律宾

图2-42 Patrick Cabral 作品（2） 菲律宾

2）软质材质——布

（1）概念

布是日常生活中常用的一种手工艺材质，具有品种多样、裁剪方便、加工方便等特点。

《说文解字》里对布的解释："布枲,织也。""枲"指麻类植物的纤维，最初的布是用麻和葛纤维纺织而成的。

人们用来织布的原料通常有两种：一种是植物纤维，它们可以织成棉布等各种织物，如棉花和苎麻等；另一种是动物纤维，它们可以织成各种丝绸和呢绒，如蚕丝和毛等。

（2）布的特点与价值

一是种类繁多。布的种类很多，常用的主要有棉、麻、丝、毛织物，不同的布艺作品由于所选用的布的材质和表现手法不同，所体现的视觉效果也不一样（见图2-43）。

二是使用广泛。布由于面料、质感、图案、色彩和使用环境不同，被广泛地应用在人们生活的各个空间中，如服饰、床单、门帘、沙发和家居饰品等（见图2-44）。

● 学习要点

（1）认识布艺的内涵

"布艺"是指以布为主要材质，经过设计、裁剪和缝制，最终达到一定的视觉效果的手工艺制品。

（2）认识蓝印花布

蓝印花布又称靛蓝花布，工艺包括扎染、蜡染、夹染和灰染，是以布为材料，用植物蓝靛为染料，成品呈蓝白相间图案的花布（见图2-45）。中国利用蓝草的色素染色，可追溯到春秋战国时期，明末清初人们把它称为"蓝印花布"，图案主要有蓝地白花和白地蓝花两种。

图2-43　东北花布

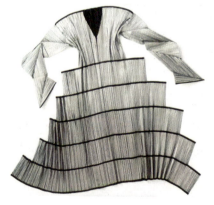

图2-44　服饰　三宅一生　日本

图2-45　小儿口围　蜡染　贵州

3）软质材质——皮革

（1）概念

皮革是日常生活中一种常用的手工艺材质，是经脱毛与鞣制等加工工艺处理过的动物皮，皮革透气、柔软、舒适、裁剪方便且加工方便。

（2）皮革的特点与价值

一是质感独特。皮革主要有猪皮革、牛皮革、羊皮革、马皮革、驴皮革、袋鼠皮革和鳄鱼皮革等，不同的皮革其天然粒纹和光泽也不一样，优质的皮革革面光泽自然、手感舒适、有良好的弹性。

二是美观典雅。用皮革制作的手工艺品，整体感觉美观、高贵、奢华、典雅、大气，如果加以保养，则使用时间会很长（见图 2-46、图 2-47）。

图 2-46　皮具（1）　Konstantin Kofta　基辅

图 2-47　皮具（2）　Konstantin Kofta　基辅

● 学习要点

（1）认识皮艺。"皮艺"指以动物头层皮革为主要材质，经过设计、裁剪和缝制，最终达到一定视觉效果的手工艺制品，目前市场上用得最多的主要是牛皮、猪皮和羊皮（见图 2-48）。

（2）认识皮革的主要加工过程。皮革的加工程序比较复杂，具体如下：

生皮→除杂→软化→鞣制→染色→干燥→裁切→缝制→涂饰→成品→包装。

图 2-48　自行车坐垫　Billy Sprague　美国

4）软质材质——藤

（1）概念

藤是日常生活中常用的一种手工艺材料，具有价格低、重量轻、可塑性强和有弹性等特点。藤经过采集、开皮后可以用来编织各种手工艺品、家具制品。

（2）藤的特点与价值

一是工艺独特。设计者可以充分利用藤条的柔软、不易折断的特点，以藤枝、藤芯为骨架，然后用藤皮或幼嫩的藤芯编织出各种花、鸟、鱼、虫图案，工艺精湛而独特。

二是环保时尚。藤属于天然材料，具有古朴、坚韧、有弹性和轻巧的特点，在中国南方很多地方，人们喜欢以藤条做成的橱柜、茶几、书架和桌椅。如今随着人们环保意识的逐渐增强和回归自然潮流的日益盛行，各种藤艺制品开始走进千家万户，成为新的家居装饰时尚（见图 2-49）。

● 学习要点

（1）认识藤的工艺。藤的加工过程分为以下几个步骤：

图 2-49　碧溪草堂制

选料→粗打磨（表面比较粗糙、多刺）→细打磨→骨架制作→部件制作→抛光→组装→编织→涂饰→成品→包装。随着技术的不断提高和完善，藤的生产程序走向半机械化、半技术化。

（2）认识藤的手工艺形式。采用藤做手工艺品，一般有纯藤形式和混合形式两种，两种形式体现出来的视觉效果完全不一样。

图 2-50 是云南腾冲人常用的藤材，藤条又称藤蔑，具有手感平滑、工艺美观精致和经久耐用的特点。

图 2-50　藤材

2.3.2 传统手工艺的加工工艺

1)铸造工艺

"铸造工艺"是指将金属熔炼成液体并浇进模具里,经冷却凝固后得到有预定形状、尺寸和性能的铸件(零件或毛坯)的工艺方法,它具有降低成本、提高效率的特点。

铸造是人类掌握较早的一种金属热加工工艺,中国商代的后母戊鼎(见图2-51)、战国的曾侯乙尊盘,在工艺上已达到相当高的水平。铸造工艺成本较低廉,比较复杂的工艺品造型更能显示出它的经济性,可以利用模具提高生产效率。

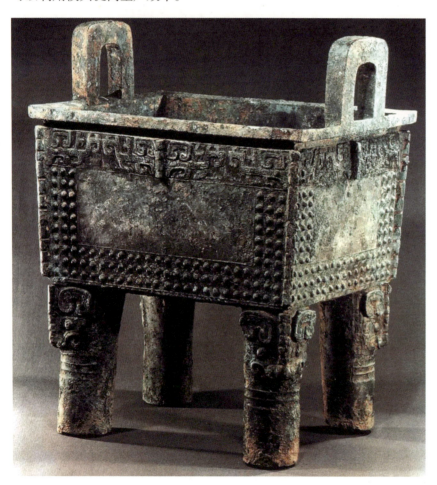

图2-51　商　后母戊鼎　河南安阳

铸造工艺加工过程分为以下几个步骤:

实物阳模→翻成阴模→熔化→浇注→整形→处理→成品。

模具材质常用的有:砂型、金属型、陶瓷型、泥型和石墨型等,对于需要精细度高、讲究整体性、不能有接缝的手工艺品,可采用一次铸造成形的精密铸造工艺。

★ 知识拓展

铸造工艺和锻造工艺都属于金属热加工工艺，热加工包括铸造、锻造和热处理。铸造工艺需要金属液态成形，而锻造工艺是利用锻压机械对金属坯料施加压力，使其产生塑性变形以获得具有一定机械性能、一定形状和尺寸锻件的加工方法，两者都可用于提高质量、降低成本。

2）染织工艺

染织工艺包括"印染"和"织造"两种工艺，传统的染织大都使用天然矿物或植物染料，《唐六典》记载："染大抵以草木而成，有以花叶，有以茎实，有以根皮，出有方土，采以时月。"因此，这种工艺具有颜色丰富、色泽鲜艳和不易褪色的特点。

中国素有"丝国"之称，人们很早就使用丝绸制作衣裳了，染织工艺在西周时期就有具体分工：养蚕工、缫丝工、织帛工、采麻工、织绸工和染色工等。

传统的染织工艺不仅满足了人们的日常需要，同时也创造出了优秀的织造和印染文化，但在大机械时代背景下，正面临着前所未有的生存危机，传统工艺与现代技术在选材、生产形式和生产效率上存在着巨大的差异，因此，推出既保留传统工艺又具有现代审美意识的工艺品，传统工艺才能得以传承与发展（见图 2-52）。

★ 知识拓展

"扎染"指用纱、线、绳等工具，把织物绞成结后，再进行染色的一种手工艺方式。扎染古称扎缬、绞缬、夹缬和染缬，织物材料主要以棉、麻、丝、锦纶和人造丝为主，用缝扎、捆绑扎的方式把织物捆扎好，然后加入染料采用煮染的方式，最后打开，织物上出现染色的花纹、渐变的色彩效果（见图 2-53）。

图 2-52　印染　青岛凤凰印染有限公司

图 2-53　扎染　林芳璐

3）编织工艺

"编织工艺"指用柔韧性比较好的材质，用手工方法编织成工艺品的方法，它具有成本低、环保、无毒和自然的特点。由于材质的不同，编织的工艺和手法也不一样，主要通过疏密对比、经纬交叉和穿插掩压等手法，显示出编织的精湛手工技艺。

日常生活中常用的编织形式主要有：竹编、藤编、草编、棕编、柳编和麻编等几大类，编织工艺不仅具有很大的实用价值，而且具有深厚的历史底蕴。编织工艺主要分为材料的选择、处理、编织和收尾几个阶段。

编织工艺的品种主要有：日用品、陈设品、摆件、家具、玩具和各种装饰品等，由于采用天然的材质，如竹片、藤条、玉米皮、柳条、麦秸和麻等，色彩上给人以自然和淳朴的视觉享受。

★ 知识拓展

"竹编"指将毛竹剖劈成篾丝或篾片，经挑压交织成各种器物的一种手工艺方式。一般被挑压的篾称为"经"，编织的篾称为"纬"，"经"和"纬"的交叠，能编织出千变万化的形状和图案。这种传统的竹编手艺，巧妙、坚固、美观而且环保节能，被广泛应用到竹篮、扇子、屏风、灯具和各式家具中（见图 2-54）。

4）木制工艺

"木制工艺"是指用木材进行手工生产的方法，它具有成本低、质感清新自然的特点。长期以来木制手工艺品主要采用传统手工方式，随着时代的发展，采用机械加工方式进行木制手工艺品的加工，有效地改善了工艺制作的难度和精度（见图 2-55）。

图 2-54　竹编　日本

图 2-55　《新生》　易春友

木制工艺中的木雕是中国传统工艺的特色,一般选用质地细密坚韧、不易变形的楠木、紫檀、樟木、柏木、银杏、沉香和红木等。木雕主要有圆雕、浮雕和镂雕几种形式,比较著名的有徽州木雕、东阳木雕(见图2-56)、莆田木雕等。

图2-56　陆光正作品

★ 知识拓展

"榫卯结构"指在两个木制品中采用的一种凹凸结合的连接方式。榫为阳(凸出部分),卯为阴(凹进部分),榫和卯的结合起到了很好的连接作用,这种传统的木匠手艺巧妙、坚固、美观而且环保节能,被广泛应用到建筑的立柱、横梁以及传统家具中(见图2-57)。

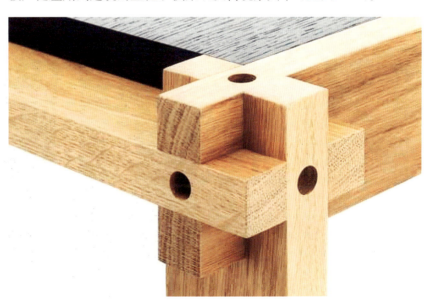

图2-57　榫卯结构

5)髹饰工艺

"髹饰工艺"指用大漆为基本物质材料,在制作艺术品时采用的一种传统工艺,"髹"指将漆涂在器物上,"饰"指装饰图案。大漆髹饰工艺讲究体现天工之美、材质之美,与市场上滥用的化工涂料有本质区别。

髹饰工艺的技法大体分为髹涂、描绘、填嵌、堆饰、刻划、雕镂、剔漆、雕漆、百宝镶漆和脱胎漆等,发展至今已衍生出上百个门类。北京漆器髹饰工艺、成都漆器髹饰工艺、扬州漆器髹饰工艺、福州脱胎漆器髹饰工艺和平遥推光漆器髹饰工艺等,先后被列入国家级非物质文化遗产保护名录。

图2-58是金漆镶嵌大师万紫领衔设计的作品,盒的上面采用镶嵌工艺,在规整的锦地之上镶嵌螺钿、石决明等名贵材料,该作品具有雕刻精致、色彩富丽的皇家艺术风格。

★ 知识拓展

《髹饰录》是中国现存唯一的漆工艺经典专著,作者是明代黄大成,分乾、坤两集,共18章,乾集主要讲述漆的原料选择、髹饰工具和设备,以及漆器容易发生的弊病和病因;坤集主要讲述漆的分类、品种以及制作方法。

6)雕塑工艺

"雕塑工艺"是指用泥、木、石、砖、竹等材料雕刻或塑形的方法,"雕"指雕刻,是一种减的方法;"塑"指塑造,是一种加的方法。

图2-59、图2-60中的作品就是运用雕刻的工艺来表现动物,希望提醒大家关爱动物,保护树木,以此来弘扬绿色生活、低碳环保的时

图2-58 金漆镶嵌八吉祥银锭套盒 万紫

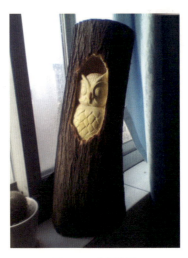

图2-59 李雨作品

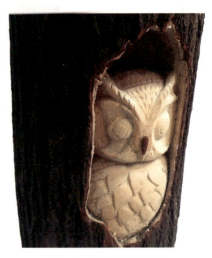

图2-60 李雨作品(局部)

代主题。猫头鹰躲在深深的树洞里，使作品增添了一些趣味。猫头鹰的鼻尖上保留了一点树皮，深色和浅色的对比使得猫头鹰的嘴巴更突出，体现了猫头鹰面部最大的特征。大面积保留树皮是为了营造一种氛围，使作品质朴的情感得以很好地展现。

7）镶嵌工艺

"镶嵌工艺"是指用各种手段将制作的个体构件固定在主体上的方法。每种材质由于工艺性能的不同，镶嵌的手段和方法也不一样，常见的主要有陶瓷镶嵌、石材镶嵌和金属镶嵌。

图2-61是西班牙建筑师高迪的代表作品《古埃尔公园》，墙面、椅面以五颜六色的瓷砖、瓷片镶嵌成各种植物形态的装饰图案，将建筑、雕塑、色彩以及自然环境融为一体，设计得恍如童话故事一般。

图2-61 《古埃尔公园》 高迪 西班牙

★ 知识拓展

马赛克最早是一种镶嵌艺术，发源于古希腊，早期人们用黑色和白色大理石镶嵌，后来，艺术家们为了更好地丰富作品的效果，用小石子、贝壳、瓷砖等来表现艺术作品。在拜占庭帝国时期，马赛克随着基督教的兴起而发展为教堂及宫殿中的壁画形式。

马赛克主要用于室内外墙面、地面和椅面的装饰，由于颜色丰富多彩，被广泛应用于宾馆、酒店、酒吧、车站、游泳池、娱乐场所、家居的墙和地面以及艺术拼花，等等。

2.4 手工艺设计与训练（二）

2.4.1 解读名师作品

● 学习要点

（1）搜集艺术家、设计师的经典作品，并解读传统手工艺作品的创作背景、思想内涵和审美特征；

（2）借鉴艺术家、设计师手工艺作品中的创作元素，掌握传统手工艺制作的方法、工艺手段和装饰表现技巧；

（3）学习艺术家、设计师对传统手工艺形象的概括提炼能力，并能够将该设计方法应用于具体课题设计中。

西风

江苏无锡人，雕塑家、紫砂陶人，曾加入中国工艺美术学会雕塑专业委员会、中国雕塑家学会。自幼学习传统书画，受教于中央美术学院雕塑系钱绍武、曹春生、董祖诒诸教授，有多件城市雕塑作品立于国内多个城市空间。现以紫砂为业，所做文房紫砂赏石作品及文人紫砂赏石壶系列极具中国传统文人精神（见图 2-62、图 2-63、图 2-64、图 2-65、图 2-66、图 2-67）。

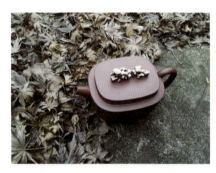

图 2-62　紫砂壶（1）西风

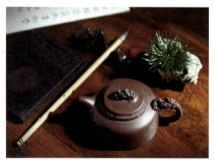

图 2-63　紫砂壶（2）西风

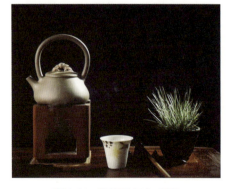

图 2-64　紫砂壶（3）西风

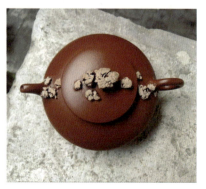

图 2-65　紫砂壶（4）西风

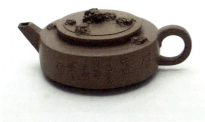 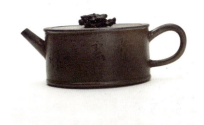

图 2-66　紫砂壶（5）西风　　　　　　图 2-67　紫砂壶（6）西风

王欢

毕业于郑州轻工业学院环艺系，曾游学匈牙利，2007 年回国，2017 年 12 月，江苏省乡土"三带"人才新秀，创办"三带乡土人才技能传承示范基地"，推动传统文化的普及。2018 年 10 月，获太湖文化博览会"大阿福杯"工艺美术创新设计大赛银奖（金奖空缺）；2019 年 1 月，在"大象影视"作金缮讲座。

金缮是中国传统漆艺里面的一项修补技艺，也叫"莳绘"，源于中国，盛于日本，后又传回中国。随着市场的需求，近几年逐渐形成产业。金缮工艺需要高温高湿的环境，而山中湿度大，非常适合金缮，故王欢从 2009 年开始在宜兴山居，历数年求索典籍，学习揣摩，不断研究实践金缮技艺，修复陶瓷、紫砂、玉器等古器物近百余件（见图 2-68、图 2-69、图 2-70、图 2-71、图 2-72、图 2-73）。

图 2-68　金缮（1）王欢　　　　　　图 2-69　金缮（2）王欢

图 2-70　金缮（3）王欢　　　　　　图 2-71　金缮（4）王欢

图 2-72　金缮（5）王欢　　　　　　图 2-73　金缮（6）王欢

2.4.2　基础课题训练

1）课题内容——手工艺市场调研

课题时间：4 课时

● 作业要求

（1）选择市场中的手工艺品，调研其设计定位、消费人群、媒材特性和创意造型等；

（2）结合市场调研手工艺品牌，借助知网、百度等网络工具，针对作品分析设计创意；

（3）PPT 汇报。

● 训练目标

（1）掌握手工艺品在市场中的造型特点、材质表现以及工艺特性；

（2）掌握手工艺品的系列化设计与应用；

（3）通过对材质的考察与分析，掌握基本材质的特性与加工工艺，使学生能把这种技能融入具体课题中，实现对传统手工艺的理解和生活应用。

■ 纸艺市场调查研究

（团队成员：杨倩玉、杨宜欣、张楚姝；指导教师：吴可玲）

纸的材料优势

纸艺近年来在世界各国大行其道，原因除了纸材料价廉易得之外，纸本身的可塑性也相当高，是极佳的美术创作素材。

纸艺的特点

（1）简单易行。纸艺 DIY 所需的工具很简单，简简单单的一张纸可以做出 50 多种不同的花，如玫瑰花、康乃馨，等等。同时，纸花花样逼真，美丽而经久。

（2）心意特别。亲手做出来的东西，既能美化家居，又能愉悦心情，还可以拿来送给别人，这样的礼物一定很特别。

（3）经济环保。纸艺品是一种新型环保的工艺品，其市场空间大、投资少、无风险、高回报，不管是作为创业还是休闲，都是一个极具发展潜力的项目。作者可以在创业中锻炼自己，也可以在休闲中提高自我。

纸艺分类

包装类、服装类、家居类、剪纸类、纸雕类、装饰类等。

具体案例：

（1）加拿大艺术家 Sara Burgess 的作品特点在于多层精致的立体镂空组合所营造出的奇妙效果，其构思能力非常强大（见图 2-74、图 2-75）。

（2）瑞典设计师 Ania Pauser，同时也是一名插画师，其设计的灯具作品和她的画作一样清纯唯美。"knopp" 这个系列的灯具设计理念是：含苞待放，由 12 片花瓣状装饰包围着作为"花蕾"的光源，花瓣上同时有不同风格的镂空花纹，带来一些旋转的效果，好像花朵含苞待放（见图 2-76）。

● 训练提示

手工艺市场调研训练（消费人群、层次定位、造型表现、材质工

图 2-74　纸艺（1）　Sara Burgess　加拿大

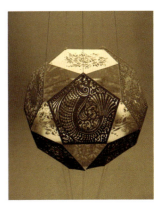

图 2-75　纸艺（2）　Sara Burgess 加拿大

图 2-76．灯具　Ania Pauser 瑞典

艺和流行趋势）。作业要求对手工艺设计的材质进行市场调研，主要考查学生对材料的分析：特点、缺点、同材质手工艺品图例、优秀艺术家或设计师的图例，并自我规划和总结。限定1人1组，实地与网络调研相结合，PPT要求图文结合，不少于10页。

2）课题内容——传统手工艺材质的基本训练：木

课题时间：40课时

● 作业要求

（1）选择木材质，设计制作1件小型具有造型美感的物品；

（2）需要有前期的资料搜集与设计草图；

（3）作品要具有中国传统与现代相融合的特征和美感，注重艺术形式感和传统工艺的表达；

（4）最终作业为设计稿和效果图或实物作品高清照片（注：除公共艺术专业需要实物，其他专业均可用效果图）；

（5）30cm以上。

● 训练目标

（1）掌握木材质的艺术形态表达；

（2）掌握木材质的加工工艺与特殊工艺加工技法；

（3）通过对木材质的训练，掌握适合的加工手法，使学生能熟练驾驭木材质的表达语言，实现对它的认识与表达。

■《栖》手工装饰艺术品设计

（设计与制作：戚菁菁、郭晨；指导教师：吴可玲）

作品说明

这个系列为装饰性的鸟巢设计，通过木头这种材料，联想到树木与鸟的关系，将鸟的形态与鸟巢相结合，通过木材表现出来，从而产生趣味性，同时传达出一种温馨的感觉。这个作品既可放在室外作为一种功能性的室外装饰品，也可放在室内用于收纳（见图2-77）。

■《福兮》坐墩设计

（设计：董倩雯；指导教师：吴可玲）

设计灵感

顶部造型灵感来源于中国古代蝙蝠与铜锁的纹样，有"坐自来福"之意，打破了传统的圆形坐墩造型，整体更加富有韵律，组合坐墩一高一矮，富有层次感，既节省空间，又增强了使用趣味性。

设计特点

造型改自明式木墩，为五重开光腰鼓型，材质为红木。作品简化了传统坐墩的造型和纹样，保留了明式坐墩基本的结构线条（见图2-78、图2-79、图2-80、图2-81）。

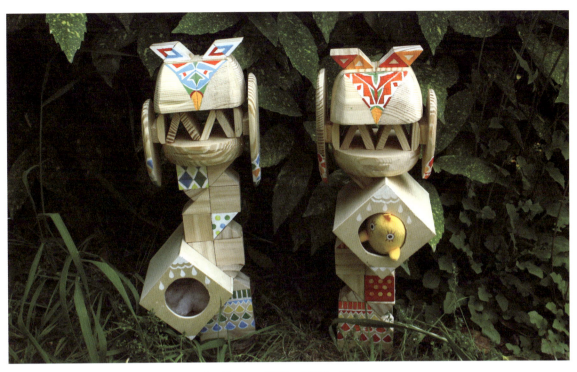

图 2-77 《栖》 戚菁菁、郭晨

图 2-78 《福兮》草图 董倩雯

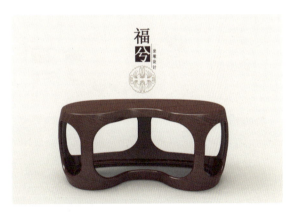

图 2-79 《福兮》单体 董倩雯

图 2-80 《福兮》组合 董倩雯

图 2-81 《福兮》效果图 董倩雯

■ 梳篦系列设计

（设计：胡智超；指导教师：吴可玲）

设计依据

篦（bì），一种比梳子密的梳头工具。唐李贺《秦宫》诗："弯篦夺得不还人，醉睡觑觎满堂月"中就提到了它。中国自古便注重礼仪，人们对自己的仪容装饰十分重视，梳篦在古时是人手必备之物，尤其是妇女，几乎梳不离身，时间一久，便形成插梳的风气。古制头饰多以木材、金属等材料为主，造型、花纹多以自然植物、动物以及古典纹饰为主。该系列作品以此为基点，精选出多种材质、造型的篦（见图2-82、图2-83）。

设计特点

（1）鹿角形篦：造型采用鹿角的形状，古朴大方，具有浓烈的自然气息，且尝试配以多种木材、树脂等材质进行搭配。造型独特，且方便与衣物搭配（见图2-84）。

（2）文字篦：将中国博大精深的汉字文化融入篦的设计当中，使用了多种偏旁部首，并重点突出"梳"字。这款设计采用的是木的材质，选用的灵感来自古代的活字印刷术（见图2-85）。

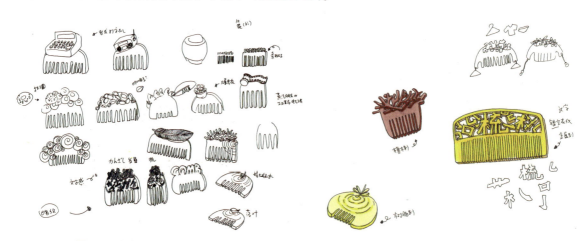

图2-82　梳篦系列草图（1）　胡智超　　　　　图2-83　梳篦系列草图（2）　胡智超

图2-84　鹿角形篦（1）　胡智超

图2-85　文字篦　胡智超

其他材质的衍生

（1）鹿角形篦：选用树脂材质进行搭配，具有琉璃的质感，而且手感光滑（见图2-86）。

（2）蜻蜓点水篦：选用树脂材质进行搭配。（见图2-87）。

■《桃花姬》梳子系列

（设计：闪云风；指导教师：吴可玲）

设计依据

这是一款以桃花为主题的梳子套装。古人用头发寄托相思之情，而梳理头发用的梳子也成了男女之间的定情信物。在中国古代，送梳子有私订终身、欲与之白头偕老的意思。另外，古代女子出嫁前有家人为其梳头的习俗，所谓"一梳梳到底，二梳白发齐眉，三梳子孙满堂"，既包含了家人的美好祝愿，也有爱意的传递。

七夕送梳子的习俗一直流传至今，被越来越多的人接受并传承，还赋予其更丰富的寓意：梳子代表相思，代表着对方很想念、很挂念你；每天都用梳子梳理头发，也代表着他与你的亲密关系，有白头偕老之意；梳子也寓意把心结打开，让烦恼一扫而空；梳头还有保健按摩的功能，带给人健康自信……

设计特点

桃花本身就是爱情之花，借助梳子的美好寓意，做成套装的梳子礼盒，既可收藏又可赠予心爱之人。这款梳子以桃花为主题，五把梳子、一面镜子组成一套。镜子作为桃花的花芯，采用镂空雕刻的手法进行装饰。五把梳子做成花瓣的形状环绕在镜子四周，形成桃花的形状。

这五把梳子的别致之处在于每把梳子采用不同的工艺，将桃花元素融入其中，有镂空、彩绘、浮雕、雕刻等工艺，使得梳子更加雅致（见

图2-86　鹿角形篦（2）　胡智超　　　　图2-87　蜻蜓点水篦　胡智超

图 2-88、图 2-89、图 2-90、图 2-91、图 2-92、图 2-93、图 2-94、图 2-95、图 2-96)。

图 2-88 《桃花姬》(1) 闪云风

图 2-89 《桃花姬》(2) 闪云风

图 2-90 《桃花姬》(3) 闪云风

图 2-91 《桃花姬》(4) 闪云风

图 2-92 《桃花姬》(5) 闪云风

图 2-93 《桃花姬》(6) 闪云风

图 2-94 《桃花姬》(镜子) 闪云风

图 2-95 《桃花姬》(礼品盒外观) 闪云风

图 2-96 《桃花姬》(礼品盒内部) 闪云风

■ 《现代茶馆》桌椅设计

(设计:黄佳盟;指导教师:吴可玲)

设计依据

茶馆在中国具有悠久的历史,在发展过程中它逐渐成为各个阶层,尤其是普通大众交流的场所,在这里,人们诉说着自己的生活,讲述着各样的故事。以茶馆为背景的文学作品也很多,其中就有老舍的话剧《茶馆》。

随着时代的发展,茶馆逐渐向高端化发展,形式上越来越接近西方的咖啡馆。以往大众摆几张八仙桌,齐聚一堂热热闹闹的传统茶馆在大城市中已越来越少。作品的设想是保留传统茶馆中八仙桌与条凳的基本形式,结合现在的造型语言,使其更加符合都市店面的环境。

设计特点

造型方面取轻巧、飘逸的质感,以符合中国文人的气质,降低其在空间中的存在感,以突出作为茶馆中的主角的人。形式感上保留了传统八仙桌和条凳的造型语言,如桌子的束腰、凳面与凳脚的造型等。

桌面的中央有镂空的文字,内容为传统章回体小说的题目。章回体小说是中国非常有特色的文学形式,也是茶馆内说书内容的主要来源。将其以激光切割的方式刻在桌面上,是一种市井文化的象征(见图 2-97、图 2-98、图 2-99)。

图 2-97 黄佳盟作品(1)

图 2-98 黄佳盟作品(2)

材质特点

材质采用曲木和金属的结合，利用拱桥的原理，弧形的金属支架将力分散，视觉上轻巧，使用上却很牢固；曲线与直线的结合达到了形式的美感（见图 2-100、图 2-101、图 2-102）。

● 训练提示：

木材质的器物训练（材料运用、造型表现、艺术效果）：作业要求以生活器物的手工艺设计为主，主要考查学生对木材质的工艺掌握和美感的表达能力，重点、难点在于通过木材质的加工工艺，能完整表现出其不同的形态，并能较好地表达出其艺术形式的美感和文化韵味。

3）课题内容——传统手工艺材质的基本训练：陶瓷

课题时间：40课时

● 作业要求

（1）选择陶瓷材质，设计制作1件小型具有造型美感的物品；

（2）需要有前期的资料搜集与设计草图；

（3）作品要具有中国传统与现代相融合的特征和美感，注重艺术形式感和传统工艺的表达；

（4）最终作业为设计稿和效果图或实物作品高清照片 (注：除公共艺术专业需要实物，其他专业均可用效果图)；

（5）30cm 以上。

图 2-99　黄佳盟作品（3）

图 2-100　黄佳盟作品（4）

图 2-101　黄佳盟作品（5）

图 2-102　黄佳盟作品（6）

● 训练目标

（1）掌握陶瓷的艺术形态表达；

（2）掌握陶与瓷的加工工艺与各种泥性的技法；

（3）通过对陶瓷材质的训练，掌握适合的加工手法，使学生能熟练驾驭陶瓷的表达语言，实现对陶瓷材质的认识与表达。

■《青花陶瓷颈饰》系列设计

（设计：李可欣；指导教师：吴可玲）

设计依据

20世纪70年代假领子盛极一时，成了独一无二、具有中国特色的服装替代品，此组颈饰便是以此为灵感设计的。

青花纹样饰品的想法是在设计之初就萌发的。因传承千年的青花瓷器物沿用精湛的素坯勾勒手绘方法，可在笔锋浓淡之间描绘出样式丰富的花纹。根据此特点，这组颈饰在变化多彩的传统纹样中还融入了一些现代元素。

设计特点

整组作品想通过对传统纹样的再设计，结合新颖的佩戴形式，体现中国首饰的独特韵味之美（见图2-103、图2-104）。

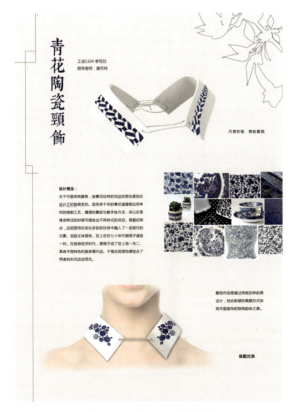

图2-103　李可欣作品（1）

图2-104　李可欣作品（2）

■《诗酒趁年华》陶瓷酒具系列设计

（设计：黄山珊；指导教师：吴可玲）

设计依据

这是一套酒具，元素采用的是中国传统的印章，从"酒"字出发，想到了"诗酒趁年华"这个主题。

设计特点

这套酒具顶视图是一个篆体的"酒"字，在使用的时候，用托盘托住，从上方可以看出文字的形态，充满了趣味；4个酒杯一改传统圆形的形态，用偏长条的形态表现笔画，有点像传统的小酒碗，颜色方面既有黑白款，也有像印章那样的红白款（见图2-105、图2-106、图2-107、图2-108）。

图 2-105 《诗酒趁年华》（黑白款） 黄山珊

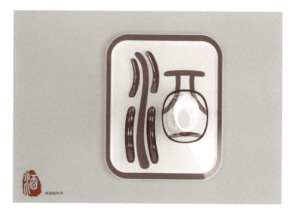

图 2-106 《诗酒趁年华》（红白款） 黄山珊

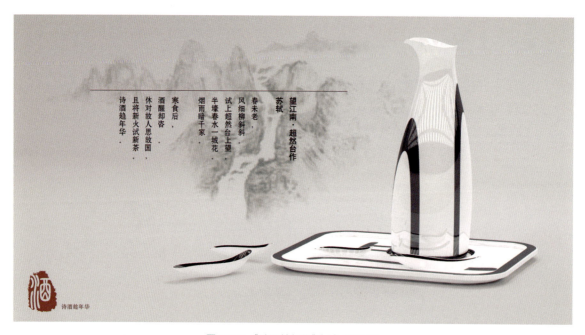

图 2-107 《诗酒趁年华》（1） 黄山珊

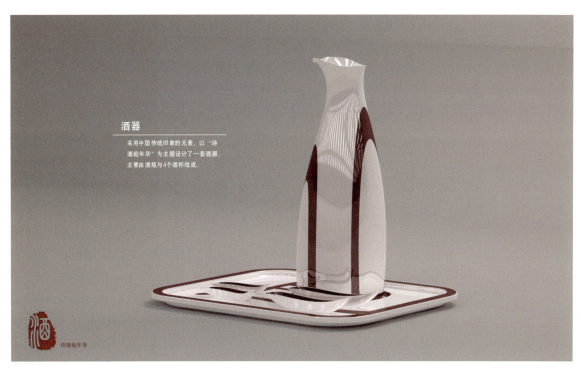

图 2-108 《诗酒趁年华》(2) 黄山珊

■ 《旋》陶瓷餐具设计

(设计:黄山珊;指导教师:吴可玲)

设计依据

餐具设计思想来自于螺纹的形象。螺,源于自然,让人们在用餐之余感受自然的气息。"旋"意指有规律的回环变化;螺旋线,也是生命的曲线,在生活中处处可见,平凡但不可或缺,正如这套餐具设计,虽然平凡,却是生活中必不可少的日用品(见图 2-109)。

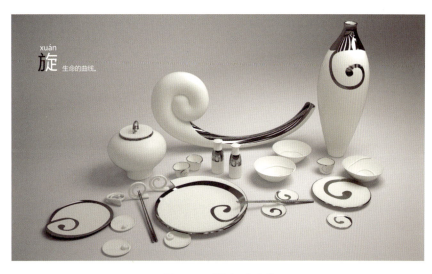

图 2-109 《旋》 黄山珊

● 训练提示

陶瓷材质的训练（材料运用、造型表现、艺术效果）：作业要求以日用陶瓷器皿设计、饰品设计为主，主要考查学生对陶瓷材料的工艺掌握和美感的表达能力，重点、难点在于通过陶瓷成形方法完整地表现出不同的形态，并能较好地表达出艺术形式的美感和趣味。

2.4.3 综合课题训练

1）课题内容——以自我审美视角重新阐释青铜艺术

课题时间：40课时

● 作业要求

（1）以青铜艺术特有的造型、图式符号和色彩等元素寻求与现代设计的有机融合；

（2）设计作品为具有审美兼实用功能的各种手工艺摆件；

（3）要求形象简洁、有艺术性，有较丰富的视觉节奏感；

（4）30cm×30cm以上（材质不限）。

最终设计方案应包括以下几点内容：

（1）设计构思（文字）；

（2）相关资料图片；

（3）初步构思草图；

（4）修改稿；

（5）最终方案图；

（6）设计说明。

● 训练过程

（1）了解青铜艺术的发展

中国的青铜器历史悠久、形制多样、气势恢宏，它不仅在装饰手法上有很高的艺术价值，同时在造型、工艺和装饰内容上具有重要的历史价值和文化价值。青铜是红铜加锡的合金，由于合金的颜色呈青灰色，因此被世人称为青铜，它具有熔点低、硬度高的特点，适合制作大型器物。早期具有代表性的青铜器是在甘肃东乡县马家窑遗址发现的青铜小刀，距今已5000多年。早期的人类社会，对自然充满了恐惧与敬畏，认为动物对人具有神奇的力量，因此人们把想象的猛兽作为青铜器物的形制、纹饰，以祈求平安和辟邪，表达了人们对安宁生活的向往和追求。

商代的青铜器生产分工明确，出现了大型礼器和食器，专供贵族享用，代表性作品有后母戊鼎，它宏伟巨大、庄重威严，上有铭文，是一件极有代表性的祭祀用器；春秋时代由于奴隶制的瓦解，青铜器的风格逐渐转向清新、细腻；秦汉时期继承了以往的铸造工艺，并形

成了自身独特的艺术风格。

（2）了解青铜器装饰纹样特点

历代以来，青铜器的装饰纹样形式多样、内容丰富，主要以抽象的几何纹样为主，如环带纹、重环纹、垂鳞纹、乳丁纹、蕉叶纹等，经典纹样饕餮纹、夔纹和窃曲纹，纹样的组织讲究对称、均衡和变化，既严谨又富有动感。

图 2-110 为饕餮纹，它的纹样特点是以鼻为中轴，左右图案对称排列，上有眉、目，侧有耳，左右两边有展开的身躯或兽尾。

图 2-111 为夔纹，是一种近似龙纹的怪兽纹。一般或以两夔相对，组成饕餮纹，或仅作饕餮纹的附饰。夔纹的变化形式很多，一般随不同的装饰部位而变化。

图 2-112 为窃曲纹，是周代常用的一种装饰纹样，据《吕氏春秋》记载："周鼎有窃曲，状甚长，上下皆曲。"这种纹样是一种为适应装饰部位的要求而变化的装饰纹样，是对动物进行模拟和简化，并进行抽象化处理的象征符号。

● 训练目标

（1）掌握青铜器中典型纹样的表达；

（2）掌握青铜的加工工艺与特殊的工艺加工技法；

（3）通过对青铜艺术的解读，理解其造型和图式符号的内涵与语义，逐步将元素特点加以简化、变形和夸张，并结合材质加工工艺，使学生的个人感悟能融入手工艺设计中，实现对青铜艺术的传承与自我表现。

■ 生活器物设计

（设计与制作：李淑颖；指导教师：吴可玲）

见图 2-113、图 2-114。

■ 生活器物设计

（设计与制作：李安琪；指导教师：吴可玲）

见图 2-115。

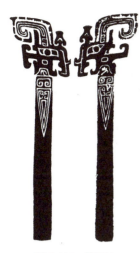

图 2-110　饕餮纹

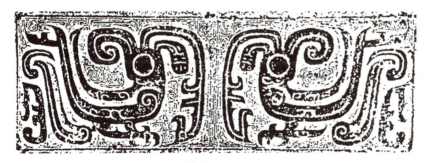

图 2-111　夔纹

图 2-112　窃曲纹

图2-113 李淑颖作品（1）

图2-114 李淑颖作品（2）

图2-115 李安琪作品

■ 青铜纹样杯把再设计

（设计与制作：张燕如；指导教师：吴可玲）

见图2-116。

图2-116 张燕如作品

第2章 传统手工艺的设计

- 生活器物设计

（设计与制作：赵唯希；指导教师：吴可玲）

见图 2-117、图 2-118。

- 饕餮纹杯垫设计

（设计与制作：丁亚茹；指导教师：吴可玲）

见图 2-119。

- 饕餮纹文房用品设计

（设计与制作：许冰琳；指导教师：吴可玲）

见图 2-120。

图 2-117 赵唯希作品（1）

图 2-118 赵唯希作品（2）

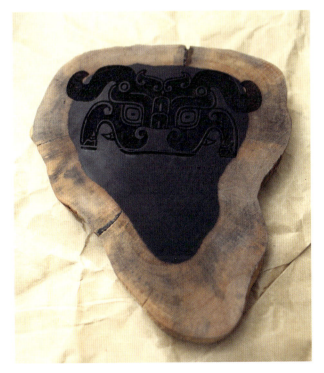

图 2-119 丁亚茹作品

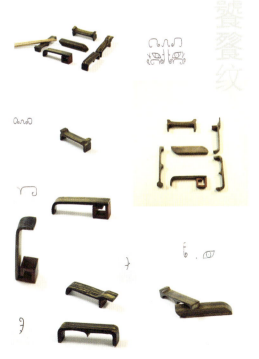

图 2-120 许冰琳作品

● 训练提示

青铜材质的训练（材料运用、造型表现、艺术效果）：作业要求以自我审美视角重新阐释青铜艺术，主要考查学生对青铜材料的工艺掌握和美感的表达能力，以青铜艺术特有的造型、图式符号和色彩寻求与现代设计的有机融合，并能较好地表达出艺术形式的美感和特性。

2）课题内容——明清家具专题设计研究

课题时间：40课时

作业要求：

（1）以明清家具特有的造型、符号、功能和结构等元素寻求与现代设计的有机结合；

（2）设计作品要具有现代审美趣味兼实用功能；

（3）要求形象突出，具有艺术性，有较丰富的视觉感受；

（4）材质以木为主。

最终设计方案应包括以下几点内容：

（1）设计构思（文字）；

（2）相关资料图片；

（3）初步构思草图；

（4）修改稿；

（5）最终方案图；

（6）设计说明。

● 训练目标

（1）掌握明清家具中特有的造型、符号、功能和结构的表达；

（2）掌握明清家具的装饰纹样与加工技法；

（3）通过对明清家具样式的解读，理解其造型和图式符号的内涵与语义，逐步将元素特点加以简化、变形和夸张，并结合材质加工工艺使学生的个人感悟能融入手工艺设计中，实现对明清家具样式的传承与自我表现。

■《窗·花》明式家具设计

（设计：钟杉；指导教师：吴可玲）

设计依据

采用传统家具的样式和传统纹样，对明式家具进行创新。传统元素考究诸多，最后选择了中国传统文化中方块窗花的纹样。方块窗花在中国传统文化中运用得非常广泛，其整个造型在窗户上的切割也符合现代简洁的审美取向。

设计特点

（1）样式上汲取了传统家具的大致造型——保持圈椅的基本造型，

用钢材取代其原本的木质,以增加它的坚固度,夸张的靠背造型使其更符合人体工程学的要求。

(2)材质上把金属与木质相结合,使其既具有传统的气息又被赋予新的气质,更符合现代审美的需求(见图2-121、图2-122、图2-123)。

■《无·木》明式家具设计

(设计:李嘉懿;指导教师:吴可玲)

设计说明

《无·木》是对明式家具的创新设计,整套作品以展示性为主,其名字的选取,一方面是考虑到产品的用材,木质以乌木为主,传达高耸严肃的意象;另一方面,亚克力材质的运用象征着"无",寓意着有无相生的东方古典哲学与现代精神的结合(见图2-124、图2-125、图2-126)。

图2-121 《窗·花》(台) 钟杉

图2-122 《窗·花》(椅) 钟杉

图2-123 《窗·花》(家具组合) 钟杉

图2-124 《无·木》(草图) 李嘉懿

图 2-125 《无·木》(草图1) 李嘉懿　　　　图 2-126 《无·木》(草图2) 李嘉懿

设计特点

造型上提取了明式座椅中的灯挂椅、靠背、脚踏、素牙条等元素，对其进行比例和造型上的调整设计，高耸的造型希望传达庄严的语意，结合透明的亚克力材质，用现代设计语言向经典家具致敬。

脚踏位于整个高度的黄金分割线上，椅子坐面又处于座椅顶到脚踏的黄金分割线上，更加凸显了整件产品严谨、现代的风格（见图 2-127、图 2-128）。

■ 明式家居创新系列设计

（设计：叶子慧；指导教师：吴可玲）

设计说明

现代家居风格大都采用简洁明快的线条和造型，而古典家具，无论是明朝的还是清朝的，或古朴典雅，或妩媚娟秀，或装饰烦琐，或式样沉重，和现代家具在设计风格上有很大的差别。设计者通过从材质和形式上给予改造和创新，使其融入现代家居。

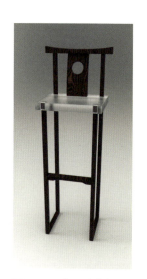

图 2-127 《无·木》(效果图) 李嘉懿

明式傢具創新再設計

系统开发的一套座椅采用相同的风格，在脚踏、靠背以及颜色的细节变化上均借鉴了明式座椅的不同特点，整套作品以展示性为主，取名"無·木"，一是考虑到产品的用材，木质以乌木为主，传达高耸严肃的意象；二是亚克力材质的运用象征着"无"，象征着有无相生的东方古典哲学与现代精神的结合。

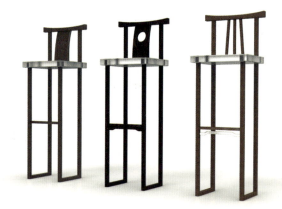

图 2-128 《无·木》(版面) 李嘉懿

当现代遇上中式、时尚遇上传统时,不再是现代风格的千篇一律,也舍去了中式风格的复杂烦琐。快节奏的生活使现代风格大行其道,但有些人不满足于现代风格底蕴的苍白,想赋予其一定的文化内涵;部分接受传统中式风格的人也不满足其复杂烦琐和功能上的缺陷,想在保持韵味的基础上对其进行改变。

设计特点

桌子的设计基于传统家居风格,融合现代设计理念,增加了透明磨砂亚克力材质,使桌面更加轻盈、灵动;盆栽展示架运用透明亚克力材质,结合古代香几造型,显得精致、优雅(见图2-129、图2-130)。

图2-129 叶子慧作品(1)

图2-130 叶子慧作品(2)

● 训练提示

明清家具专题设计研究的训练（造型表现、装饰纹样、结构功能）：作业要求具有现代审美趣味兼实用功能，主要考查学生对明清家具样式、风格、结构功能的掌握和美感的表达能力，重点、难点在于通过对传统明清家具样式的理解，能较好地表达出艺术形式的美感和趣味。

第3章　现当代手工艺的设计

通过对现当代手工艺的特征表现和审美理念的认知，逐步确立个性符号，并能够将该设计理念应用到具体课题设计中；掌握主观创造的表现方式、独特视角，能够对该领域的加工工艺和功能特性有总体掌握，并达到个性、情感和创新思维高度统一。

● 知识梳理

（1）现当代手工艺的审美理念以及表达方式；

（2）现当代手工艺的设计形式以及表达方式；

（3）现当代手工艺的材质特性、加工工艺以及功能特性。

● 教学目的

通过对现当代手工艺的特征表现和审美理念的认知，逐步确立个性符号，并能够将该设计理念应用到具体课题设计中；掌握主观创造的表现方式、独特视角，能够对该领域的加工工艺和功能特性有总体掌握，并达到个性、情感和创新思维高度统一。

● 教学方法

理论讲授、艺术图片资料展示、名师作品和优秀学生示范作品解读。

3.1　现当代手工艺审美与理念

21世纪是充满挑战与机遇的时代，现当代手工艺作为时代、社会、文化和艺术的综合体，承载着提升人们的精神与艺术、构建人与生活和谐的职责，因此，它的创作个性、审美认知和思想观念，应当在继承传统表现模式的基础上以综合的、多元的表现和审美取向，在传承和延伸上真正做到创新与突破。

3.1.1　审美意蕴的当代转换

20世纪80年代受西方现代艺术运动的影响，现当代手工艺设计取材于当下社会生活，立足于创新观念，与传统手工艺相比，现当代

手工艺有以下几个方面的特点：

（1）更重视作者的创作个性、审美认知和思想观念；

（2）形式上突破了传统的守成、趋同的表现模式，具有更多的现当代文化精神内涵；

（3）以新材料、新手法、新观念不断开拓新的创作理念，呈现出千姿百态的个人化、风格化的艺术特色。

3.1.2 传统符号的意象表达

"意象"是中国传统美学的一个重要概念，这一概念较早可追溯到《易传》中的"立象以尽意"，老庄从道的思想出发，强调心灵的物化、物的情化，从而心物合一。到了唐代，又在"意象"的基础上发展出"意境"说，注重以主观情感描绘"内心的真实"。

美国著名艺术史学家、现代艺术理论家苏珊·朗格在《艺术问题》一书中提出："艺术应当创造出'与情感和生命的形式相一致'的'有意味的形式'，即幻象符号。"由此可见，手工艺品不仅要充分表达出主观的情感世界，而且要创造出外在有意味的形式。

传统符号的意义悠远深长，意象的表达需要不断地提炼、整合和探索，最大限度地发掘、驾驭并诠释这样的符号。如著名陶艺家陈淞贤先生一方面植根于中国传统陶艺；另一方面，注重吸收现代派创作手法的精致、凝练、前卫特点，他在《梦瓶生花》作品中，在造型上背离了传统青瓷讲究的造型完整性，在创作中强调个性的自由发挥，以撕、捏、拧为主装饰手法，用于表述隐喻的传统意象符号，突出材质与器形浑然天成的效果。在这个作品中，情感观念突破传统，在创作的新样式中得到了充分的体现（见图3-1）。

图3-1 《梦瓶生花》
陈淞贤

3.2 现当代手工艺的设计与形式

形式是艺术内在的表征方式，它与艺术本性有着深刻的关联，是对艺术本性的揭示，以及对不同艺术方式与不同途径的表达。杜夫海纳认为："审美形式只有引起想象力和理解力自由活动时才是美的。"因此，只有对作品不断赋予新的意义，才能产生多元的艺术审美形态。

传统手工艺在形式、个性和内涵上，注重情感的流露和精神层面的表达，显示了古代人文精神和美学品质，现当代手工艺广泛吸收了传统手工艺的养分，强调对传统的再认识以及形式的多元化表现。

3.2.1 情感的表达

"情感"一词在《心理学大词典》中定义为:"情感是人对客观事物是否满足自己的需要而产生的态度体验。"在手工艺设计中,情感是创作者对作品的感知和对精神内涵的体现,也是作者与观者产生互动的重要环节,一件具有情感的作品势必能吸引人,让人享受到不同的视觉感受。

3.2.2 个性的表达

"个性"也称为性格、性格差异,是个体独有的并与其他个体区别开来的整体特性,即具有一定倾向性的、稳定的、本质的人格差异。在手工艺设计中,由于每个人性格的差异,最终呈现的风格也千差万别,有的细腻、有的粗犷、有的稚拙……

如美籍韩裔艺术家姜益中,在诸多的城市景观陶瓷雕塑、陶瓷装置中,将韩国文字作为环境陶艺创作的象征符号,运用重复的艺术形式和光的装置艺术,通过光影的投射制造出不同的质感效果,形成了既传承本土文化特色又融入高科技的创新风格。其中,上海世博会韩国馆以文字的表现方式和众多人的画作体现出独特的艺术价值和文化价值(见图 3-2、图 3-3)。

图 3-2 韩国馆(局部 1) 姜益中

图 3-3　韩国馆（局部 2）　姜益中

3.3　现当代手工艺的材质与工艺

3.3.1　现当代手工艺的材质特性

纵观手工艺材质的发展，从利用自然界中的原始材料（石、泥土和贝壳等）、多样化的传统材质，到现代倡导的复合材质、再生材质的运用，它的发展随着人类物质文明和文化生活的提高以及科学技术的发展、生活方式的改变而逐步构建、拓展和延伸。

现当代手工艺中常用的材质种类很多，从加工与艺术表现来看，主要有以下几种。

1）软陶

（1）概念

软陶是日常生活中常用的一种手工艺材质，其颜色丰富，色泽鲜艳，颇具时尚感，且价格低廉、加工方便。

（2）软陶的工艺特点与价值

一是制作简单。用软陶制作手工艺品的方法很简单，不需要任何黏结剂，直接用雕或塑的方法就可以成形了。

二是工艺便捷。用软陶制作手工艺品，成形工艺与泥的工艺是一样的，既可以用工具将其滚成片状，也可以用手搓成条状。

● 学习要点

（1）认识软陶的烘烤方法。软陶最大的优点是不需要放在窑炉里

烧烤，作品干燥后坚硬如石，而且不会破碎，其方法有以下几种：

方法一：直接干燥；

方法二：放置在微波炉中高温烘烤数分钟；

方法三：放置在约100℃的烤箱内烘烤10分钟；

方法四：放置在蒸笼中高火蒸煮数分钟。

（2）认识软陶的加工过程。软陶的加工过程分为以下几个步骤：

选泥→揉土→塑形→烘烤→成品，加工过程相对于其他材质来说，比较简单易操作。

软陶手工艺作品，可以是单独的一种材质，也可以与其他材质，如金属、木、石膏和陶瓷融合为一体，进行加工制作。

图3-4是陈佳欣的作品《有鸣仓庚》，作品以黄鹂为原型，以石膏作鸟，软陶为叶，形成一幅和谐的自然画卷。黄鹂又名仓庚，《礼记·月令》中有"桃始华，仓庚鸣"一句，是说仓庚知春而鸣，应节而趋时。而"春日迟迟，卉木萋萋。仓庚喈喈，采蘩祁祁"则述说出了这繁荣春色后面的动力，那种万物雀跃、蓬勃的气息。

图3-4 《有鸣仓庚》 陈佳欣

"有鸣仓庚"可以说是春天里的第一声鸣叫，这一声鸣叫似乎唤醒了万物。春日暖阳，人心转暖，鸣声中透露出令人喜悦的消息。

黄鹂寄托着整个春天的灵性，作品以其变形为载体，意在传递春日的美好，也呼吁观者多多关注自然，走出摩天大楼，去感受春日的美好。

2）有机板

（1）概念

有机板又叫PS板、灯光片，灯箱板，GPPS板或苯板，有机板在

50℃~60℃以上就开始热弯变形，它是一种不耐高温的板材。它的用途广泛，色彩有透明和彩色两种；加工方便、价格低廉。

（2）有机板的特点与价值

一是制作简单。用有机板制作手工艺品方法很简单，它只需要切割、弯曲和连接等方法就可以成型，比较适合制作体量不大的手工艺品。其表面有透明的质感，打磨后可以达到磨砂效果。

二是工艺便捷。用有机板制作成手工艺品的工艺非常简单，无论是切割和弯曲都很方便，其表面可以根据作品的需要喷饰色彩（见图3-5）。

● 学习要点

（1）认识有机板的加工方法

有机板分为板材和管材两种。板材的加工分为切割、弯曲、电脑雕刻三种方法；管材分为切割、弯曲两种方法。

切割：根据所需厚度量好尺寸，需要直线形态的直接用钩刀切割；需要曲线形态的用线锯切割。

弯曲：根据切割好的形态，用热气枪烘烤弯曲或放置在约100℃的烤箱内弯曲成形。如果形态比较复杂，烘烤后需要模具定形，因为烘烤后的有机板比较柔软，很难定形。

电脑雕刻：用CAD软件或CAW软件画出矢量图形，直接雕刻（镂空或半浮雕状）成形。

连接：钻孔加以其他材料连接；用氯仿黏结，使形与形相互连接。

打磨：根据作品需要，在表面进行艺术修饰。

（2）认识有机板的加工过程

有机板的加工过程分为以下几个步骤：

选材→切割→连按→烘烤→打磨→烘烤→定形→成品，加工过程相对于其他材质来说，比较简单易操作（见图3-6）。

图3-5 有机板书架

图3-6 张艳作品

● 训练提示

有机板手工艺品的训练（选材、切割、造型表现、艺术效果）：作业要求为生活用品和装饰品的设计与制作，主要考查学生对有机板材质的工艺掌握和美感的表达能力，重点、难点在于通过有机板成形方法完整地表现出不同形态，并能较好地表达出艺术形式的美感和趣味。

3）玻璃钢

（1）概念

玻璃钢也叫纤维强化塑料，是日常生活中常用的一种工艺材质，其价格低廉，加工方便，质轻不导电，颜色丰富且易于成形。

（2）玻璃钢的特点与价值

一是工艺简单。玻璃钢不能直接做成手工艺品，它是以玻璃纤维及其制品（玻璃布、带、毡、纱等）作为增强材料，以合成树脂作基体材料的一种复合材料，比较适合需要批量化翻模且体量大的手工艺品。

二是仿制便捷。玻璃钢可以仿制很多种材料效果，如金属、大理石、陶瓷、各种石材，既方便快捷，又省成本，表面可以根据作品的需要喷饰色彩，是学生训练课程时常用的一种材质（见图3-7）。

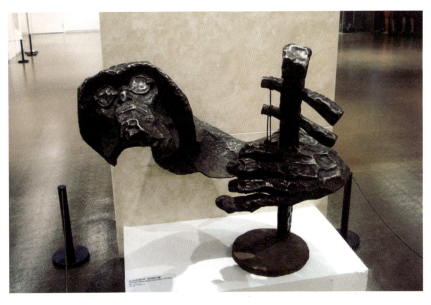

图3-7 《二泉映月》 徐诚一

● 学习要点

（1）认识玻璃钢的加工方法。玻璃钢的加工分为手糊法、模压法、纤维缠绕成形法和拉挤成形法几种，手工艺品，如摆件、小型雕塑、装饰品，最常用的加工方法是手糊法。

手糊法：用玻璃纤维和织物作为增加强度的材料，在制作好的模具中涂上脱模剂，再平铺上述材料，使两者融合到一起。

（2）认识手糊成形法的制模。手糊成型法的模具分为单模、对模和多片模。单模分为阴模和阳模；对模是由阴模和阳模两部分组成的；多片模适用于圆雕或表面比较复杂的多面形。

● 训练提示

玻璃钢手工艺品的训练（选材、造型表现、翻模、艺术效果）：作业要求为生活用品和装饰品的设计与制作，主要考查学生对玻璃钢材质的工艺掌握和美感的表达能力，重点、难点在于通过手糊成形方法完整地表现出不同形态，并能较好地表达出艺术形式的美感和创作个性。

3.3.2 现当代手工艺的加工工艺

■ 设计案例：《木的印象》——三阳广场地铁壁画（激光雕刻）
（设计与制作：刘小同；指导教师：吴可玲）

（1）草图方案

一开始确定了在三阳广场地铁站内做一幅公共壁画，三阳广场作为最大的换乘车站，在无锡地铁的站点中极有代表性。三阳广场又位于无锡市中心，因此，最初设想是用扁平化手法简洁地概括出整个无锡市比较出名的地点。于是开始头脑风暴，列举出了20多个地点，再对20多个地点的建筑特点进行筛选，最后选出10多个具有无锡特色的地点，如无锡大剧院、南禅寺、清明桥等，再对其地点做出相应的形状分析，最后绘制成粗略的草图。

（2）继续推敲

找出各个建筑的形体以及遮挡关系，并绘制成1∶1的草图，确定方案后开始进行计算机图纸制作。

（3）计算机绘图

按照草图，用CAD软件或CAW软件画出矢量图形（见图3-8），接下来开始进行激光切割的图纸绘制，将第一张图纸中的所有建筑拆分成若干张分图，并进行激光切割。

（4）部件拼接

所有部件切割完成后，第一次将零件拼接完成（见图3-9）。

（5）着色装饰

用丙烯颜色上色（见图3-10）。

设计说明

地铁文化作为现代城市文明的一部分，是城市文化的一种体现。世界各国的地铁建设都离不开本国文化的渊源，走入地铁就仿佛走入了一个国家历史文化的长廊。

因此，无锡作为一个文化底蕴深厚的城市，地铁文化也应该有所

第3章 现当代手工艺的设计　93

图 3-8 《木的印象》(矢量图) 刘小同

图 3-9 《木的印象》(拼接图) 刘小同

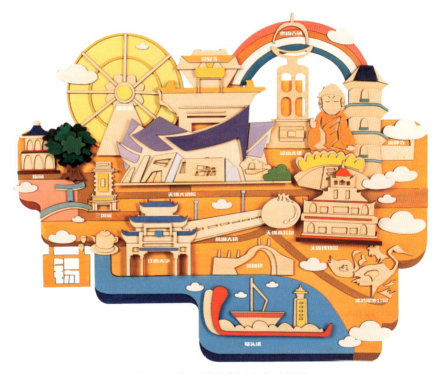

图 3-10 《木的印象》(上色) 刘小同

体现。三阳广场站不仅是无锡最大的换乘车站，还处于无锡市中心。所以，作为无锡地铁中重要的存在，其地铁文化也应该得到更大发挥。

设计特点

《木的印象》是使用木板堆叠而成的一幅扁平化地图，所有地点均为无锡比较著名的景点，既直观地表明了无锡市的代表地点，又能充分展示地域化的特色，如无锡大剧院、灵山大佛、崇安寺、江南大学，等等。运用扁平化的表现手法，可以让来往的路人记忆深刻。明亮的色彩点缀，既保留了部分木板的原色不被破坏，又使得整幅作品颜色

鲜亮，为单调的地铁车站带来一抹明亮，在视觉上形成一定的冲击（见图 3-11）。

图 3-11 《木的印象》（实景图） 刘小同

3.4 手工艺设计与训练（三）

3.4.1 解读名师作品

● 学习要点

（1）搜集艺术家、设计师的经典作品，并解读手工艺作品的创作背景、思想内涵和审美特征；

（2）借鉴艺术家、设计师手工艺作品中的创作元素，掌握手工艺制作的方法、工艺手段和装饰表现技巧；

（3）学习艺术家、设计师对手工艺形象的概括提炼能力，并能够应用到具体课题设计中。

谢恒强

谢恒强出生于河北，毕业于景德镇陶瓷学院美术系，南京大学美术研究院艺术硕士，陶瓷雕塑艺术家，江南大学设计学院副教授。作品曾多次参加国内外雕塑、陶艺专业展览。他的当代青瓷雕塑作品根植于对中国传统青瓷艺术的感悟与理解，在当代文化背景下尝试在艺术观念、表现手法上赋予青瓷艺术以时代气息，拓展了青瓷雕塑艺术表现形式与内涵的更多可能性。擅长运用象征、幻想艺术手法表达非

现实的审美意境与人性思考。

代表作品有《灵与肉》《大地之子》《悲情的大地》等（见图3-12、图3-13、图3-14、3-15、图3-16）。

许朝晖

许朝晖出生于江苏南京，毕业于南京艺术学院工艺美术系首届漆艺专业，江苏省漆画艺委会委员，自由艺术家，成立上元漆艺工作室。作品远继古法，近鉴四方，运用传统漆工艺技法，结合现代意识，展

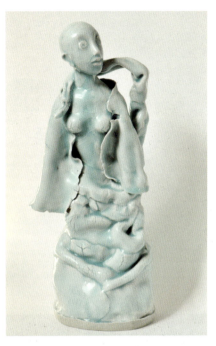

图3-12 青瓷雕塑（1） 谢恒强

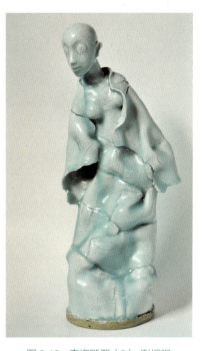

图3-13 青瓷雕塑（2） 谢恒强

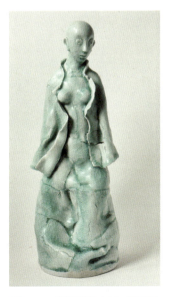

图3-14 青瓷雕塑（3） 谢恒强

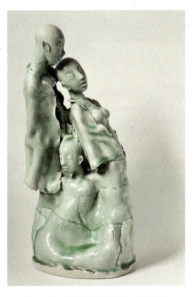

图3-15 青瓷雕塑（4） 谢恒强

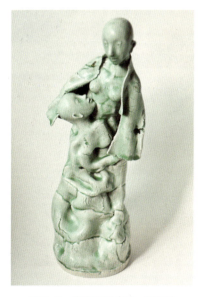

图3-16 青瓷雕塑（5） 谢恒强

现对时间、空间的人文思考，形成凝练厚重的异样绘画风貌。

代表作品有组画《云游千年》《秋暝》《浮静》《云汉为彰》等。组画《云游千年》运用现代几何形体对传统造型空间的分割，体现了作者对传统的留恋和对未来的迷思（见图3-17、图3-18、图3-19）。

图3-17　漆艺组画（1）许朝晖

图3-18　漆艺组画（2）许朝晖

图 3-19　漆艺组画（3）许朝晖

3.4.2　基础课题训练

1）课题内容——现当代手工艺材质的加工工艺训练：激光雕刻设计与制作

课题时间：64 课时

● 作业要求

（1）选择木材质，设计制作 1 件具有美感的公共壁画；

（2）需要有前期的资料搜集与设计草图；

（3）作品具有时代的特征和美感，注重艺术形式感和工艺的表达；

（4）最终作业为设计稿、效果图和实物作品高清照片（注：除公共艺术专业需要实物）；

（5）50cm 以上。

● 训练目标

（1）掌握公共壁画的艺术形态表达；

（2）掌握激光雕刻的加工工艺与加工技巧；

（3）通过激光雕刻的设计与制作训练，掌握现当代的加工手法，使学生能熟练驾驭激光雕刻的表达技巧，实现对木材质的认识与表达。

■《春日景明》——古村落景区公共壁画

（设计与制作：傅静伊；指导教师：吴可玲）

设计说明

春风和煦，万物生长，世间的一切都生机勃勃，"春日景明"则象

征着一切事物都能健康向上，向着美好的方向前进。

作品运用中国古典图腾的图案形式，并加入了飞鸟、祥云、草木、流水、火焰和鹿等元素，代表着健康与跃动，激励人们勇敢地前进。

制作过程

草图→CAW软件画出矢量图形→激光雕刻→图形挖空→多层木板黏合→灌注有色树脂→静止凝固→打磨边缘→装框、粘合灯带（见图3-20、图3-21、图3-22、图3-23）。

制作材质

作品选用椴木层板、环氧树脂、白乳胶、LED灯带。

■《圆舞曲》——图书馆公共壁画

（设计与制作：梁竣岠；指导教师：吴可玲）

设计说明

《圆舞曲》这个作品是放置在学校图书馆室内的一幅壁画作品，它遵循了后现代的抽象主义，以抽象的几何图形组合拼接而成。里面的元素主要有学校常见的塑胶跑道、书本、汗水、数学三角函数、鸟翼等形象，经过反复提炼和进一步抽象化，慢慢呈现出这幅作品（见图3-24、图3-25、图3-26、图3-27）。

图3-20 《春日景明》（矢量图） 傅静伊

图3-21 《春日景明》（成品） 傅静伊

图3-22 《春日景明》（局部） 傅静伊

图3-23 《春日景明》（展示） 傅静伊

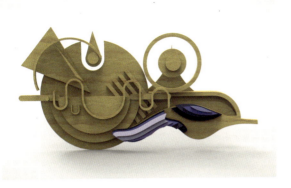

图 3-24 《圆舞曲》（效果图 1） 梁竣岖

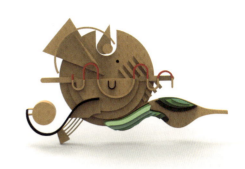

图 3-25 《圆舞曲》（效果图 2） 梁竣岖

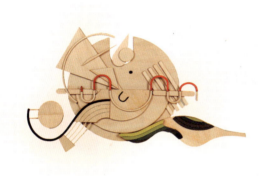

图 3-26 《圆舞曲》（成品） 梁竣岖

图 3-27 《圆舞曲》（局部） 梁竣岖

设计特点

作品不仅象征学校学生在智力、体育、品德方面能像雄鹰一样展翅翱翔于未来社会，而且后现代抽象的表达手法还体现了学校教学理念的前瞻性。

● 训练提示

现当代手工艺材质的加工工艺训练（激光雕刻设计与制作）：作业要求运用激光雕刻工艺，设计与制作一幅具有现代美感的公共壁画，主要考查学生对公共环境、风格、加工工艺的掌握能力，重点、难点在于通过激光雕刻的工艺手法能较好地表达出艺术形式的美感和特性。

2）课题内容——现当代手工艺材质的基本训练：不织布

课题时间：40 课时

● 作业要求

（1）选择不织布材质，设计制作 1 件具有装饰美感的工艺品；

（2）需要有前期的资料搜集与设计草图；

（3）作品具有时代特征和美感，注重艺术形式感和工艺的表达；

（4）最终作业为设计稿和效果图或实物作品高清照片（注：除公

共艺术专业需要实物,其他专业均可用效果图);

(5)50cm 以上。

● 训练目标

(1)掌握不织布的艺术形态表达;

(2)掌握不织布的加工工艺与加工技巧;

(3)通过对不织布材质的训练,掌握适合的加工手法,使学生能熟练驾驭不织布的表达语言,实现对不织布材质的认识与表达。

■ 南京户外公共壁画设计

(设计与制作:张佳影;指导教师:吴可玲)

设计缘由

颐和路是创作者多少年来频频走过的一条路,不同于周遭的喧闹,保留了独有的静谧。一条颐和路,半部民国史。南京作为民国时期的首都,在颐和路、宁海路一带保存有一片完好的民国建筑群。按照当时的"首都计划",在 20 世纪二三十年代,此处吸纳各式建筑风格,建造了 200 多栋高档住宅,其中有马歇尔公馆旧址、汪精卫公馆旧址、美国驻中华民国大使馆旧址等,因此,也被称为"使馆区"或"公馆区"。烽火硝烟消逝在梧桐垂荫下,权谋倾轧埋藏在花木葳蕤间,在这条街道上,仍能从院墙遮掩中窥见民国遗风,它在朗朗白日与浩瀚星空底下定格,用凝固的音乐邀请愿意倾听的双耳。

材质:不织布、木板、丙烯。

设计说明

先用线锯把不织布切割成大块粘在木板上,使之有一定的厚度,彩色不织布粘于其上,概括了颐和路的部分墙体,跳跃的颜色展现了旧建筑的新活力;底板使用丙烯颜料绘制旧日的颐和风貌,呈现一种沧桑感,并与前景的建筑产生鲜明对比(见图 3-28、图 3-29、图 3-30、图 3-31)。

图 3-28 张佳影作品(1)

图 3-29 张佳影作品(2)

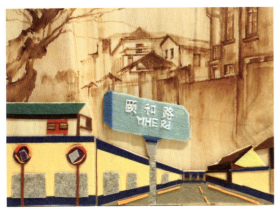
图3-30 张佳影作品（3）

图3-31 张佳影作品（4）

- 训练提示

不织布材质的训练（材料运用、造型表现、艺术效果）：作业要求为设计与制作一幅具有现代美感的公共壁画，主要考查学生对公共环境、风格、加工工艺的掌握能力，重点、难点在于通过不织布材质的工艺手法，能较好地表达出艺术形式的美感和特性。

3.4.3 特定课题训练

1）课题内容——传承与创新：青瓷手工艺设计

- 作业要求

（1）了解中国青瓷艺术的发展，熟悉各个时期的基本样式、装饰风格和美学特点，将不同形态穿插、关联，形成新画面的形态和意义；

（2）运用特定的青瓷装饰手法，对传统青瓷艺术的元素进行提取与重新设计，要求作品具有青瓷韵味和现代设计美感；

（3）40cm×30cm以上（工艺不限）。

- 训练目标

（1）掌握青瓷的艺术形态表达；

（2）掌握青瓷的加工工艺与加工技巧；

（3）通过对青瓷材质的训练，掌握适合的加工手法，使学生能熟练驾驭青瓷的表达语言，实现对青瓷材质的认识与表达。

■《喻天晴云》青瓷系列设计

（设计与制作：吴可玲）

设计依据

"喻天晴云"出自五代周世宗柴荣对柴窑颜色评定的诗："雨过天青云破处，这般颜色做将来"；宋代天青色代表青瓷中的最高审美意境。用"喻天晴云"作为作品的名称，试图追求青瓷天青釉色中蕴含的素雅、宁静和含蓄的美学境界，以及用全新的设计理念完成心灵与器物之间

的精神诉求。

创意特点

装饰符号吸收了德国著名的神秘主义艺术家恩斯特·赫克尔《自然界的艺术形式》的自然科学类插画，以植物的叶子、花和茎为主要元素，强调完美的对称性和秩序性，流畅的线条充满了生命力和视觉冲击力。

装饰特点

选择代表中国传统青瓷最高境界的宋代天青瓷，纹样以传统的牡丹、荷花为主，体现秀丽典雅、优美含蓄的装饰风格，追求虚幻、抽象的视觉效果，强调精神内聚力和心灵感召力；艺术审美上追求一种无从把握、无可言说的境界和宗教般的情绪体验，具有超验的象征意义。

造型装饰元素基于传统的云纹图案。"云"是中国具有代表性的文化符号，体现了中国传统文化追求"天人和一"的思想，同时，经过抽象的变形，恰切地融入现代审美情趣，在含蓄之中透出典雅、清丽的美（见图3-32）。

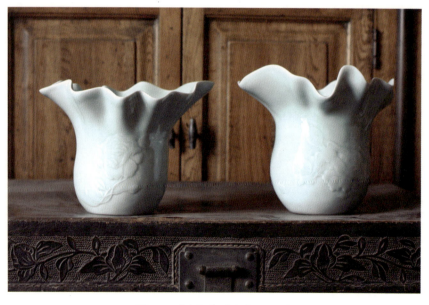

图3-32 《喻天晴云》(1) 吴可玲

创作特点

青瓷系列作品采用抽象、简约而生动的造型，通过高低、长短不同形态的组合、架构，形成一组系列化的作品形象，整体上打破了传统造型强调对称、平衡的审美形式，又与现代青瓷器型过分追求匀称的理念不同，强调作品的构成效果和艺术语言的纯化（见图3-33）。

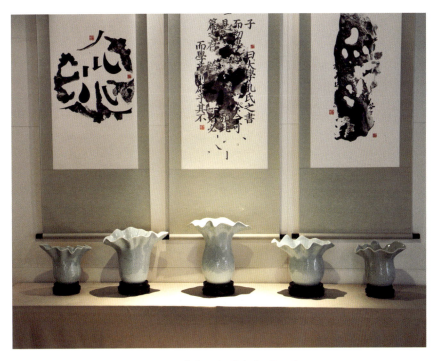

图 3-33 《喻天晴云》(2) 吴可玲

- 训练提示

青瓷材质的训练（材料运用、造型表现、艺术效果）：作业要求为设计与制作系列青瓷作品，主要考查学生对青瓷的艺术风格、加工工艺的掌握能力，重点、难点在于对青瓷工艺手法的把握与形式美感的表达。

2）课题内容——手工艺的个性设计训练：综合材质的表达

课题时间：40 课时

- 作业要求

（1）了解综合材质的特点、加工工艺；

（2）运用个性设计符号，对传统艺术元素进行提取与重新设计，要求作品具有传统韵味和现代设计美感；

（3）40cm×30cm 以上（工艺不限）。

- 训练目标

（1）掌握手工艺个性设计的艺术形态表达；

（2）掌握综合材质的加工工艺与加工技巧；

（3）通过综合材质的训练，掌握适合的加工手法，使学生能熟练驾驭综合材质的表达语言，实现对手工艺个性设计的认识与表达。

■《窗外别有洞天》

（设计：戴经纬；指导教师：吴可玲）

设计灵感

盥洗台的造型灵感来自苏州园林的花窗。众所周知，苏州园林的花窗遐迩闻名，不仅是一种景观，也是苏州园林文化的反映。花窗随着年代的发展，种类繁多，构成复杂多变。这里采用的原型是苏州园林花窗中最经典的"空窗"。

空窗又称"月洞"，其特点在于：外来之景如画一般镶嵌"画框"之中，他人观镜中之人犹如一幅动态的肖像画。随着时代的变迁，"月洞"也不拘泥于满轮圆月这种形式了，也有"弦月""梅花""桂叶""花瓶""双菱""六角"等形状。

材质特点

传统和现代材质配合得相得益彰。PVC轻便坚固、易于清洁；原木质地温润儒雅；拉丝金属材料坚硬，工业感十足，抗腐蚀性强。

功能特点

将花窗精美的镂空形式运用于洗手池的四周和镜面上，体现出苏州花窗简中有繁的美感。在使用方式上，巧妙结合了美学意境和产品语义。用户盥洗之后，仿佛站在"月洞"前，调整梳妆，观赏着镜子中更加美好的自己，仿佛自己也成了精美花窗内美景的一部分。这一设计给用户一种孤芳自赏却又别有洞天的感觉，既兼顾了传统美学和实用性，又用现代产品的形式传递了这份古典诗意，使用户体验变得优雅别致，富有格调，兼具古典文化内涵（见图3-34、图3-35、图3-36、图3-37、图3-38）。

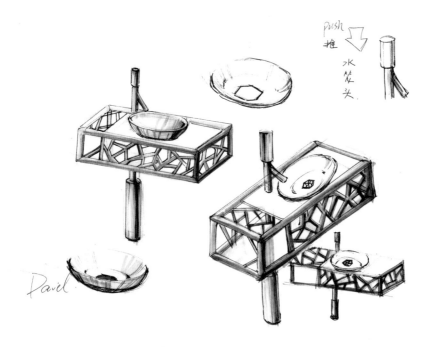

图3-34 《窗外别有洞天》（草图） 戴经纬

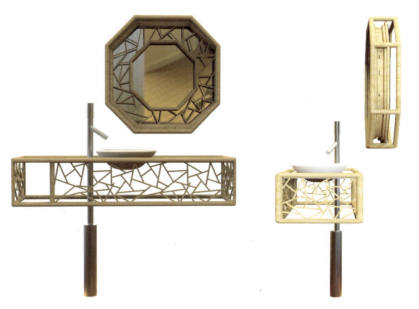

图 3-35 《窗外别有洞天》(正视图) 戴经纬　　图 3-36 《窗外别有洞天》(侧视图) 戴经纬

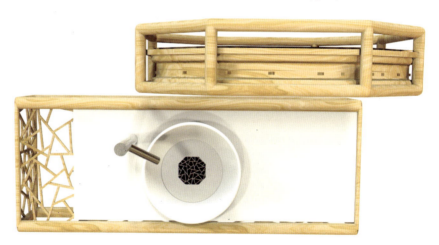

图 3-37　《窗外别有洞天》(俯视图) 戴经纬

图 3-38　《窗外别有洞天》(最终渲染) 戴经纬

● 训练提示

综合材质的训练（材料运用、造型表现、艺术效果）：作业要求为设计一件具有个性化的手工艺作品，主要考查学生对独特的艺术风格、综合材质加工工艺的掌握能力，重点、难点在于创新手法的表达和对综合材质工艺手法的把握。

第4章　手工艺在生活中的应用

通过对手工艺与室内外环境的关系以及应用等知识的学习，能够将该设计理念应用到具体课题设计中；掌握在特定空间中手工艺的艺术价值和商业价值，能够对该领域的工艺特征和加工规律有总体掌握，并达到设计为生活服务的目的。

● 知识梳理

（1）手工艺在生活中的艺术价值和商业价值；
（2）手工艺在室内空间中的应用；
（3）手工艺在生活中的应用。

● 教学目的

通过对手工艺与室内外环境的关系以及应用等知识的学习，能够将该设计理念应用到具体课题设计中；掌握在特定空间中手工艺的艺术价值和商业价值，能够对该领域的工艺特征和加工规律有总体掌握，并达到设计为生活服务的目的。

● 教学方法

理论讲授、艺术图片资料、解读名师作品和优秀学生示范作品。

4.1　手工艺与生活的关系

手工艺源自生活，生活是手工艺赖以生存的土壤，而手工艺则是人们生活质量的保证。在物质文明高度发达的今天，人们更加追求精致的生活，手工艺在生活领域和生活环境中的文化作用越发凸显。

《春·生》为家居装饰品（图4-1），灵感取材于人的线条美与春天的生机，借鉴奥地利表现主义画家克林姆特人体画中向上的曲线美，把人体的体态美作为一个轮廓，给人一种轻盈的舒展感。经历过寒冬的洗礼，春天的到来给万物带来了复苏的机会。柳条代表着春天。柳条的细小而轻盈是大自然给予它的一种韵律、节奏，把人的体态美与大自然的生机结合起来，营造出一种人与自然和谐的氛围。

作品希望在工作环境中，能传达一份积极向上的生机，消除烦琐

图4-1　《春·生》马腾飞　叶秋宜

的工作带来的厌恶感。希望作品能够为居家环境增添几分生机,让家庭有一种和谐、温馨的气息,犹如春光沐浴了整个家。

4.2 手工艺在室内空间中的应用

4.2.1 摆

"摆"指陈列、安放。手工艺设计中的"摆"主要指各种形式的摆件、饰品和文创产品等的放置形式,以摆在案头、桌面为主。

图4-2、图4-3中是由装饰画作品变形的海马,主要是以木头为材料,加上了一些金属装饰。木头的主要处理方法是线锯,把木板通过线锯处理成海马造型,再一层一层粘起来,形成一种层次感。金属主要是作为海马身上的纹路装饰起到点缀的作用。总体来说,这是一个较为夸张的海马造型,带有趣味性。

图4-2 何洁作品(局部)

图4-3 何洁作品(成品)

4.2.2 挂

"挂"指借助绳索、钩子、钉绳等使物体附着于高处或连到另一物体上。手工艺设计中的"挂"主要指各种材质的饰品、各式装饰壁画和壁挂等的放置形式,以挂在墙面为主。

主题为《行·方》的装饰壁画(见图4-4、图4-5、图4-6)由12块木板组成,是为酒店创作的充满形式感的作品。不同行业、不同阶层的人群相遇,体现了酒店的包容性,四方的形态给人以稳定、安心

图 4-4 《行·方》(局部) 刘一宁

图 4-5 《行·方》(成品) 刘一宁

图 4-6 《行·方》(版面) 刘一宁

的感觉。作品通过木板高低不同、错落有致的安排,丰富了单一的空间。仔细看去,每一个小作品又形成一个态势,由鼻子、手势和道具等将观众的视线做了一个引导,最后回到画面的视觉中心。

4.2.3 放

"放"指放置或安放在某一地方。手工艺设计中的"放"主要应用在室内艺术品、装置品和装饰品中,放置的形式以放在桌面、地面为主。

主题为《将世间的一隅风景收入眼前》的装饰品（见图 4-7）将木的温润朴实和江南的风景相结合，再以铁圈将其圈住，放在眼前。灵感来源于"孤舟蓑笠翁，独钓寒江雪"，以碎木头和白胶相结合组成雪落满天的景象，再加上金属质感的小鸟，更突出其孤寂。整个作品体现出极简主义风格。

4.2.4 悬

"悬"指挂或吊在空中。手工艺设计中的"悬"主要应用在室内装置品、装饰品中，放置的形式以悬挂在空中为主。例如，德国建筑师 Goetz Schrader 曾创作的纤维材质软雕塑，形式多样、富有创意（见图 4-8）。

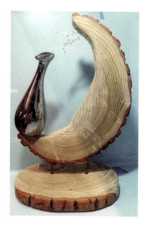

图 4-7 《将世间的一隅风景收入眼前》（成品） 陈苏皖

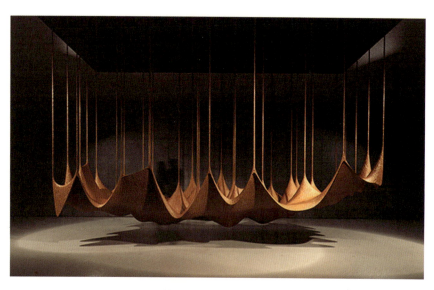

图 4-8 软雕塑　Goetz Schrader　德国

4.3　手工艺在生活中的价值

4.3.1　手工艺在生活中的艺术价值

手工艺的艺术价值突出表现在手工艺品的造型、色彩、装饰、材质和加工工艺上，主要应用在工业设计、视觉传达设计、环境设计、公共艺术设计、动漫设计和服装设计中，以提升人们的生活品质，从而体现手工艺设计为生活服务的宗旨。

例如，张姝卓设计的陶瓷餐具系列作品，共包含三个部分：果盘、餐盘、筷子架，均取自相同的造型元素。

果盘：造型元素取自法国梧桐树叶，提炼其脉络纹路等造型，用

最简练的形式体现植物叶脉之美,与陶瓷材质结合,旨在创造一种新的产品语言,釉色采用梧桐树叶的原色,不仅给人带来新鲜感,同时也具有艺术的形式美感,使功能与造型完美结合(见图4-9)。

餐盘:造型同样取自法国梧桐树叶,并进行适当的剪切处理,将造型柔化,将功能与形式美赋予物品。同时,也保留了梧桐树叶的原色,写实与抽象并具(见图4-10)。

筷子架:造型取自法国梧桐的枝干,釉色为梧桐枝干质感,在保留原有形态的同时给人以新的触感体验(见图4-11)。

4.3.2 手工艺在生活中的商业价值

手工艺的商业价值,主要体现在家居创意产品、各式饰品、工艺品、礼品、奢侈品和旅游纪念品中,体现了手工艺设计为生活创造价值的宗旨。

例如,在世界各地提及中国的陶瓷,人们自然会联想到瓷都景德镇,青花是景德镇在世界制瓷业中的标志符号,传承着人类智慧和文化意蕴,并提升景德镇青瓷产品的区域品牌。在众多的手工艺品中,消费者往往从品牌、原产地形象、质量、价格等方面去评价,并直接影响购买意向(见图4-12、图4-13、图4-14)。

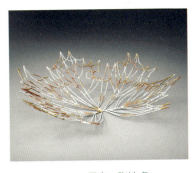

图4-9　果盘　张姝卓

图4-10　餐盘　张姝卓

图4-11　筷子架　张姝卓

图4-12　青花瓷凳(1)　泉州万达文华酒店　谢恒强

图4-13　青花瓷凳(2)　泉州万达文华酒店　谢恒强

图 4-14　青花瓷凳（3）　泉州万达文华酒店　谢恒强

"手办"设计师吴家浩的作品都是以日风美少女为主，通过这些手办原型，让更多人了解二次元文化的魅力，二次元并不是"小孩子"口中的玩物，这个文化同样有着深层的文化意义和商业价值（见图 4-15、图 4-16、图 4-17）。

图 4-15　日本动画《Fate/stay night》中女性角色"远坂凛"　吴家浩

图 4-16　日本动画《DARLING in the FRANXX》中女性角色"02"和女性角色"莓"　吴家浩

图 4-17　日本 VOCALOID 虚拟人气歌手初音未来　吴家浩

4.4 手工艺设计与训练

4.4.1 解读名师作品

● 学习要点

（1）搜集艺术家、设计师的经典作品，并解读手工艺作品的创作背景、思想内涵和审美特征；

（2）借鉴艺术家、设计师手工艺作品中的创作元素，掌握手工艺制作的方法、工艺手段和装饰表现技巧；

（3）学习艺术家、设计师对手工艺形象的概括提炼能力，并能够将其应用到具体课题设计中。

李慧

毕业于江南大学设计学院，现居上海，曾服务于多家业界知名原创首饰品牌，2014年9月，创立个人设计师品牌"伴生"（BanSheng），并获评上海设计之都创意推荐榜设计品牌。大道至简，是她认为最走心的自然之美，用富有张力的设计诠释情感哲学，用简单到位的线条来承载作品的生命力是她推崇的设计美学（见图4-18、图4-19、图4-20）。

代表作《上海印象》（见图4-21）参加中法建交五周年"这一刻，

图4-18 《桃花》 李慧

图4-19 《蝴蝶系列 TV-玉髓》（a） 李慧

图4-20 《蝴蝶系列 TV-玉髓》（b） 李慧

图4-21 《上海印象》 纯银耳钉 李慧

在上海"城市创意设计展,将上海这座城市的包容性和创造性用首饰的形式展现于世人面前。

《一时间》曾参加上海设计之都珠宝首饰设计联展。此系列用钟表的形象表达时间,把表针化作两颗宝石表达静止的状态,极简的几何形表达人类生活的空间,讲究线条布局的同时也实现了视觉上的轻巧(见图4-22、图4-23、图4-24)。

《转角遇到爱》荣登申周刊设计师品牌专栏推荐。这件作品表面留有拉丝的痕迹,原始的手工感让首饰不再单单只是装饰品,而是一件件富有生命力和手工温度的载体,当代设计越来越讲究"少即是多",这一作品体现了珍视简朴的美学价值(见图4-25、图4-26)。

生威

出生于江苏南京,毕业于江南大学设计学院公共艺术系,日本武藏野美术大学雕塑系硕士,纪实摄影师、日本自由青年雕塑家,现任某教育机构研究生导师。作品多次参加国内外雕塑、摄影艺术展。师从日本当代著名木雕艺术家户谷成雄,在日四年对哲学化艺术表现形式和对研究材料情感注入方式有大量的研究。擅长运用木雕、泥塑、综合材料装置表达自我情感并与观者产生强烈共鸣。

代表作品有:《伤迹》(日本府中市美术馆"摇曳的意志雕塑展")、《离》("东京五美联合艺术展")、《幸福的死体》("平栉田中雕塑展")、《萃取》("9号地下雕塑展")(见图4-27、图4-28、图4-29、图4-30、图4-31)。

图4-22 《一时间》(a) 李慧

图4-23 《一时间》(b) 李慧

图4-24 《一时间》(c) 李慧

图4-25 《转角遇到爱》(a) 李慧

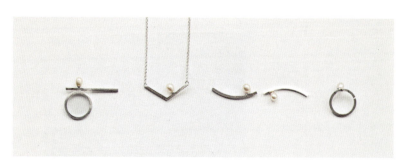

图4-26 《转角遇到爱》(b) 李慧

图 4-27 《伤迹》 生威

图 4-28 《离》 生威

图 4-29 《幸福的死体》 生威

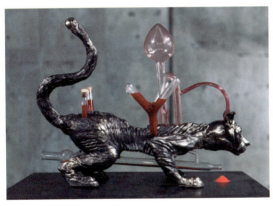
图 4-30 《萃取》 生威

图 4-31 生威作品 （肌理细节）

4.4.2 专题训练研究

1）课题内容：以自我审美视角重新阐释非洲艺术

● 作业要求

（1）对非洲艺术特有的造型、图式符号和色彩等元素进行提取与重新设计，要求作品兼具非洲艺术和现代手工艺设计美感。

（2）设计类型分成两大类，可以根据自己的爱好选择其中一类进行系统的研究与设计：

第一类：室内空间装饰艺术品设计，小型雕塑和壁饰等；

第二类：具有审美兼实用功能的各种家具和器物等。

（3）40cm×30cm 以上（工艺不限）。

最终设计方案应包括以下内容：

（1）设计构思（文字）；

（2）相关资料图片；

（3）初步构思草图；

（4）修改稿；

（5）最终方案图。

■ 非洲灯具再设计

（设计：贺龙龙；指导教师：吴可玲）

设计灵感

作品的设计灵感来源于原始的图腾，图腾是一种神秘、优美的符号，是具有象征性和代表性的文化事物。素材来源于埃及神话中的鹰神——荷鲁斯，是王权的守护者，象征着至高无上的权力和万民的敬仰。

设计构思

设计主要以台灯为主，意在将图腾和神相结合，通过图腾这种具象的形体，表现出独特、原始的韵味和形态。同时，结合现代材质，打造出光亮润泽的效果（见图4-32、图4-33、图4-34）。

图4-32　贺龙龙作品（木）

图4-33　贺龙龙作品（金属）

图4-34　贺龙龙作品（琉璃）

■ 非洲家具再设计

（设计与制作：黄佳红；指导教师：吴可玲）

（见图 4-35、图 4-36、图 4-37）

设计说明

设计进行到这个阶段，家具的基本形态已经有了，在细节上还存在一些问题。这两套方案的设计都是以下面七个非洲民俗图案为基础设计出来的。

圆凳的设计结合了中国传统家具的元素和非洲元素，在外形上可以形成七个方案，成为完整的一套家具。凳在材料使用上一般采用木头，当然木头的好坏也直接决定成品的质量和美观。凳的主体部分由木头雕刻而成，然后上漆，凳面则使用皮质材料，这样的设计可以比较好地展示出非洲野性与理性的美，材料的天然性也符合非洲艺术风格。

这个设计方案看上去比较简单，重要的是元素的排列须有一定韵律，给人一种自然的美感。在材料选用上则比较工业化，使用不锈钢材料加工而成，成本较低，制作方便。

图 4-35　黄佳红作品（1）

图 4-36　黄佳红作品（2）

图 4-37　黄佳红作品（3）

■ 非洲壁挂再设计

（设计与制作：齐莎丽；指导教师：吴可玲）

见图 4-38、图 4-39。

■ 非洲摆件再设计

（设计与制作：周晓明；指导教师：吴可玲）

见图 4-40、图 4-41。

2）课题内容：建筑壁画设计与制作

● 作业要求

（1）选择特定的环境，分析其人文和社会背景（使学生熟练掌握建筑壁画设计的创作背景、表现形式及其功能价值）；

（2）注重设计与环境的融合（使学生掌握建筑壁画设计与环境的关系）；

（3）50cm×70cm 左右（泥稿表现）。

最终设计方案应包括以下内容：

（1）设计构思（文字）；

（2）相关资料图片；

图 4-38　齐莎丽作品（1）

图 4-39　齐莎丽作品（2）

图 4-40　周晓明作品（1）

图 4-41　周晓明作品（2）

(3)初步构思草图;

(4)修改稿;

(5)设计说明;

(6)泥稿。

■ 建筑壁画设计

(设计与制作:刘盈初;指导教师:吴可玲)

设计说明

作者的家乡在遥远的东北黑龙江省双鸭山市,关于家乡的名字有很多传说,所以壁画作品外形以极简的鸭的造型为主。双鸭山市是一个煤炭城市,但现在煤炭企业发展面临重大问题,很多曾经为家乡建设贡献巨大力量的相关企业都已拆迁,为了纪念建设"煤炭之城"的企业,作者以曾经的老建筑、老房子为壁画主要内容,表达了对家乡的情感(见图4-42、图4-43、图4-44)。

图4-42 刘盈初作品(泥稿)

图4-43 刘盈初作品(局部1)

图4-44 刘盈初作品(局部2)

■ 青岛地铁壁画设计

（设计与制作：贾隽雯；指导教师：吴可玲）

设计说明

壁画主题元素是青岛地标性建筑"五月的风"、德式建筑天主教堂、栈桥以及海塔。提取青岛海滨城市碧海蓝天的城市形象，主题元素间以几何化的彩带、云彩以及海浪进行穿插表现。

设计特点

因壁画放置地点选在青岛的地铁站，所以壁画元素从青岛城市的标志性元素中提取。

总体而言，希望通过壁画呈现出极具青岛本地特色的城市文化，让人在地铁站内看到壁画后，能对青岛这个美丽的城市有很好的印象，让大家爱上这座城市（见图 4-45、图 4-46、图 4-47）。

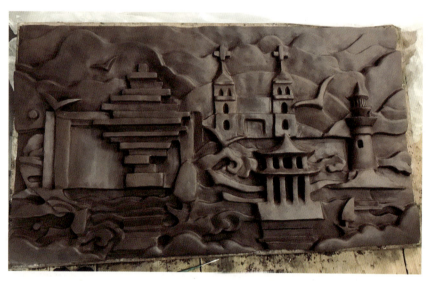

图 4-45　贾隽雯作品（泥稿）

 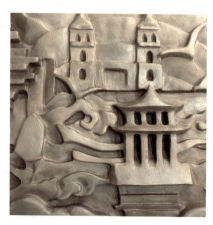

图 4-46　贾隽雯作品（局部 1）　　图 4-47　贾隽雯作品（局部 2）

■《梦回湖南》长沙图书馆壁画设计

(设计与制作：彭楼丹；指导教师：吴可玲)

主要背景

长沙市图书馆新馆坐落于新河三角洲长沙滨江文化园内，西濒湘江，北临浏阳河，风光旖旎，地理位置优越。建筑面积3.13万平方米，现有藏书量100万册。为了更好地体现长沙市图书馆的文化底蕴，本方案将为图书馆创作一系列关于湖南特色文化遗产的建筑壁画。

设计说明

本方案灵感来源于湖南特色文化遗产，以"梦回湖南"为主题，想要激发湖南年轻一代弘扬本土文化、发展本土特色的激情与活力，共包含四幅浮雕作品：

(1) 湖南文化遗产与湖南景色相结合；

(2) 以湖南文化特色为主题，加入湘绣、湘瓷以及湘戏元素；

(3) 近代史上重要战役场面；

(4) 现代城市的繁荣与发展。

设计特点

泥稿的第一幅浮雕整体分为上下两部分——天上与地下。天上以凤凰古城与翱翔在洞庭湖之上的白鹭为主体物，以翻滚的云彩为底。红云彩霞元素来自于"斑竹一枝千滴泪，红霞万朵百重衣"，枫叶元素来自于"停车坐爱枫林晚"。地上以岳阳楼、爱晚亭以及锦鲤为主体物，加之洞庭湖每到夏天就布满湖面的荷花荷叶以及长沙市花杜鹃花为元素来构成整幅作品，想要表达湖南独特的文化遗产与美丽的湖南景色相辅相成，共筑湖南美好景色的理念（见图4-48、图4-49、图4-50）。

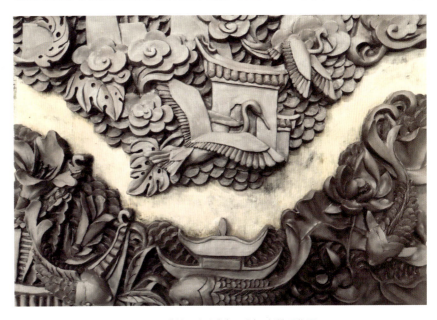

图4-48 《梦回湖南》(泥稿) 彭楼丹作品

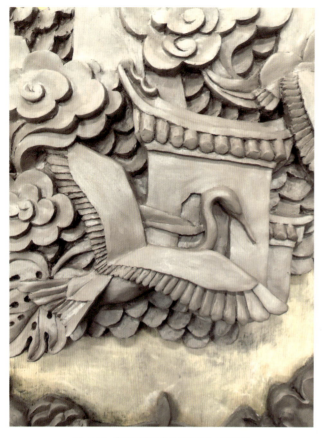

图 4-49 《梦回湖南》(局部 1) 彭楼丹　　　　　图 4-50 《梦回湖南》(局部 2) 彭楼丹

4.4.3　毕业设计

■《悦影》——室内空间装饰艺术品设计

(设计与制作：陈方圆；指导教师：吴叩玲)

灵感来源

莎士比亚的《仲夏夜之梦》给人描绘了一幅如诗画般的梦幻世界。这部世界闻名的戏剧被大家广泛地运用于诗、画、曲等领域。比如，德国著名浪漫主义音乐家门德尔松就受《仲夏夜之梦》的启发，创作出《仲夏夜之梦》序曲。

本作品受到《仲夏夜之梦》描绘的精灵世界的启发，尝试提炼其中元素，将其运用到室内空间装饰中。不管是运用于橱窗装饰，还是运用于居家环境中，它都是具有相当强的功能性。这种功能性不光体现在使用功能上，最重要的是能满足观者的精神需求（见图 4-51、图 4-52、图 4-53、图 4-54）。

图 4-51　陈方圆在制作中

图 4-52 《悦影》(局部 1) 陈方圆

图 4-53 《悦影》(局部 2) 陈方圆

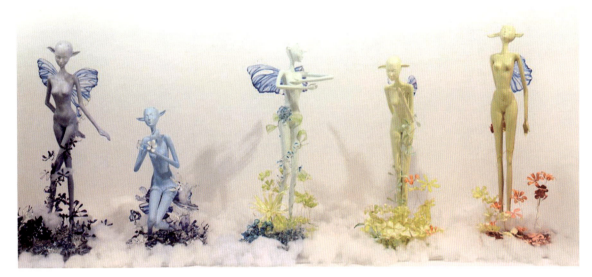

图 4-54 《悦影》(成稿) 陈方圆

■《万物皆青史》——山东博物馆文创产品的创新设计与研究
(设计与制作:刘小同;指导教师:吴可玲)

设计依据

博物馆文化创意产品作为社会发展、科技进步的新兴产物,是博物馆公众化发展的必然要求。文创产品不仅为博物馆提供了客观的经济效益,也为大众所广泛接受。山东地区为齐鲁文化的发源地,其历史文化悠久、底蕴深厚,但较北京、上海等地对博物馆文创产品的开发与营销仍有一定距离。山东省博物馆是中华人民共和国成立后建立的第一座省级综合性地志博物馆,是山东省文创资源最为丰富、文创潜力与实力最具代表性的博物馆,因此,课题研究以山东省博物馆藏品为例来设计文创作品,旨在挖掘传统形式并拓展其新的设计样式,使其兼具文化价值、艺术价值和实用价值,为日常家庭所收藏、使用。

设计思路

山东省博物馆馆藏丰富,可采用的资源也较多,需要选取具有代表性的文物来进行创作,如亚醜钺、青玉龙等镇馆之宝;或选取装饰性效果较强的文物,如鲁王之宝——明朱檀墓出土文物精品等进行创作(见图4-55、图4-56、图4-57)。

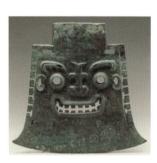

图4-55 《万物皆青史》(草图) 刘小同

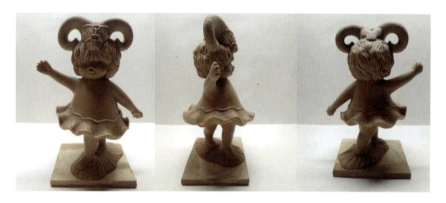

图4-56 《万物皆青史》(制作) 刘小同

■《故土》——紫砂雕塑

(设计与制作:郑晨阳;指导教师:谢恒强)

设计目的

本设计以对传统紫砂雕塑创作理念的更新和陶瓷材质本身表现语言的拓展两方面结合为主要研究内容。

设计依据

宜兴紫砂有着悠久的历史和地域文化特色,它在器物造型方面尤其是紫砂壶艺术上,取得了很高的成就。但是紫砂陶雕塑一直属于闲情之余的把玩之物,长久以来难有观念与形式的突破。

选题希望将当代雕塑语言和陶瓷材料结合起来,在表现形式和内涵上突破紫砂雕塑固有的传统模式,将当代审美内涵融入紫砂雕塑,表达更自由的创新样式,对它的形式外延和内涵拓展进行建设性地探索。

图 4-57 《万物皆青史》(展示) 刘小同

创作特点

作品一组三件,以粗陶为材料,运用了手工泥片成形的陶艺技法,在创作中运用意象化和象征化的表达方式。

设计说明

在工业化与城市化扩张的大背景下,不少承载乡土记忆的老区、乡村、旧城被拆除,很多人失去了"精神故土"的承载实体。城市现代化的浪潮虽不可逆,但是那些因此消失的旧梦却不应被遗忘。本作品描述了在当今城市化加速发展的社会中,人们对故土的依恋与乡愁,表达了当代社会中对寻求"精神故乡"的渴望(见图4-58、图4-59、图4-60、图4-61、图4-62、图4-63)。

图4-58 《故土》(小稿) 郑晨阳

图4-59 郑晨阳在制作中

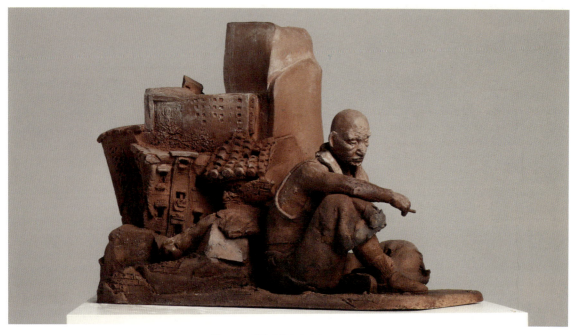

图4-60 《故土》(成稿) 郑晨阳

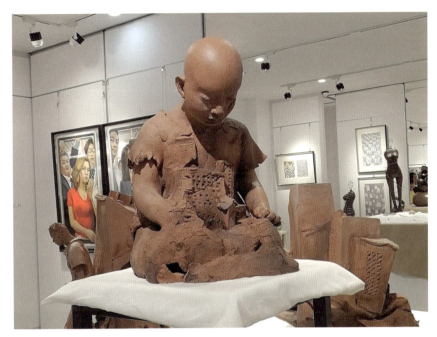

图 4-61 《故土》(展示 1) 郑晨阳

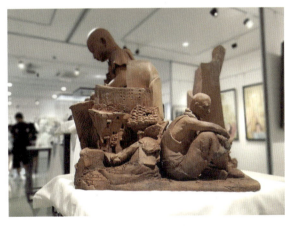

图 4-62 《故土》(展示 2) 郑晨阳

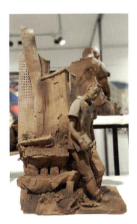

图 4-63 《故土》(展示 3) 郑晨阳

■ 《客从何处来》——探究玻璃艺术对共有记忆的表达

(设计与制作:汤一帆;指导教师:唐宏轩)

创作目的

在当代艺术史背景下对玻璃艺术概念和玻璃媒材语言进行基础研究。通过探究玻璃艺术对共有记忆的表达,在公共空间(包括心理性的公共空间)创作和植入美好的视觉体验。探究玻璃艺术对于形态、意向、时空的表达,解决概念与实践之间的问题,完成主体平面描述到玻璃媒介的立体转化,以装饰性陈设和衍生品的形态探索玻璃艺术在公共艺术方面具有的公共性和传播性。

设计方案与草图

毕业设计将以平面插画、玻璃钢雕塑、玻璃雕塑三个部分进行呈现，其中以玻璃雕塑为主体（见图 4-64、图 4-65、图 4-66、图 4-67）。

■《破风之刃》——手办技艺介入电影商业空间的设计研究
（设计与制作：吴家浩；指导教师：赵昆伦）

作品介绍

作品以电影商业空间为基础，最大限度地展现出手办艺术的造型和质感，同时，利用环境的设计来衬托手办在空间中的重要性，通过观众观看影片（虚拟架构，电影情节由原创文本虚构，通过阅读小说了解电影的剧情和人物特征）后产生共鸣，具有传播性、公共性，可影响新一代青少年群体，传播正能量（见图 4-68、图 4-69、图 4-70）。

材料：软陶、木速土、原子灰。

图 4-64 《客从何处来》（展示） 汤一帆

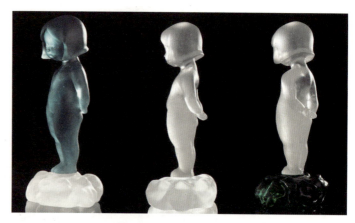

图 4-65 《客从何处来》（成稿） 汤一帆

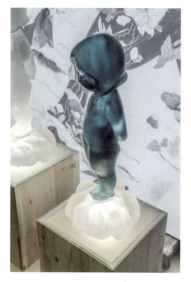

图 4-66 《客从何处来》（局部1） 汤一帆

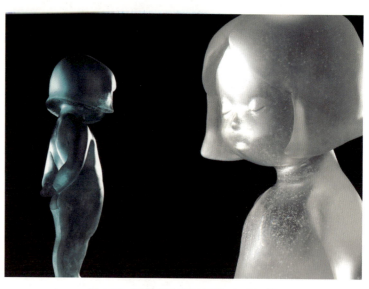

图 4-67 《客从何处来》（局部2） 汤一帆

图 4-68 《破风之刃》（局部 1） 吴家浩　　图 4-69 《破风之刃》（局部 2） 吴家浩　　图 4-70 《破风之刃》（展示） 吴家浩

■《三难困境》——后现代主题的手办设计与塑造

（设计与制作：郑昊；指导教师：吴可玲）

创作背景

随着科技高速进步，现代生活节奏加快，便携电子产品和互联网的快速发展使人与电子产品的关系逐渐变得密不可分。互联网增加了我们与世界的联系，减少了人与人交流的障碍；同时，也将我们与电子产品化为一体，机不离手成为一种常态，人们被工具所束缚，而忽略身边的人。在这样的背景之下作出假设：失去与外界的沟通、失去一切电子产品给你带来的便利、失去与身边人的交流与情感。三种情况下选择都很艰难。"三难困境"的产生形成一种警示。

设计思路

从漫画的科幻场景中获得灵感，融入赛博朋克风和自己的设计语言，将人与机械结合。用三棱锥及零散的抽象几何形暗示不成立却有危机感的三难困境，使作品呈现多元化。现今市场上可见的手办过于复杂且商业化，多以确定的角色为创作基础，形式固定。因此，想脱离开具体形态的人物形象，以抽象的和更具艺术形态的方式展现出自己的风格（见图 4-71、图 4-72）。

■《破茧》——综合材料艺术设计研究

（设计与制作：谢航宇；指导教师：谢恒强）

设计说明

翻阅不同的文学作品，总有对灵魂的不同见解，个人理解，所谓灵魂，便是存在于思想之前的本质，但是这"灵魂"在名为肉身的容

器里，与思想融合，便是自我。这种"自我"往往追求不受约束的自由。作品希望借材料的演绎，展现灵魂与肉身这种交融、冲撞的状态，如同破茧成蝶，脱出旧的躯壳才能迎接新生。

创作目的

本作品尝试将 BJD 元素融入传统雕塑的创作中，希望借用超现实主义的创作语言来探讨人们内在与外在的联系，同时也希望为传统雕塑创作带来更多趣味性（见图 4-73）。

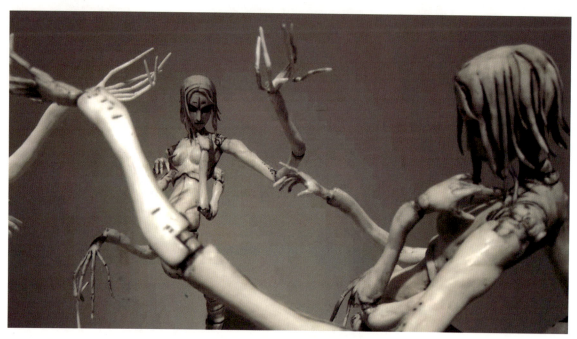

图 4-71 《三难困境》（局部） 郑昊

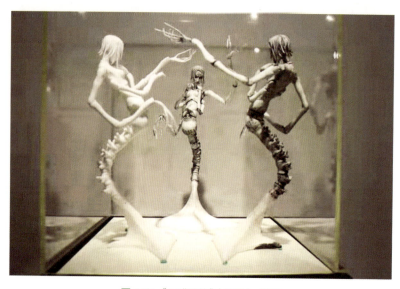

图 4-72 《三难困境》（展示） 郑昊

图 4-73 《破茧》（成稿） 谢航宇

■《双生》——综合媒材的创新设计与研究

（设计与制作：袁铭；指导教师：吴可玲）

创作主题

本课题延续了橱窗设计的专题研究，以西西弗书店门前的大橱窗为例进行再设计。西西弗书店的名称源自希腊神话中西西弗斯推巨石的故事，这个设计从希腊神话入手，抓住书店注重的精神生活理念，将雕塑和书结合，把书中的故事以雕塑的形式展现出来，吸引路人关注。

电子书籍时代，纸质书籍的存在更大一部分是为了满足人们的情趣——一种"更像在读书"的情趣。设计旨在加强店里的文化气息，营造一种更想让人待在"这里"读书的氛围。

两个长相相似的人，其情感及性格却不相同。一个代表太阳，一个代表月亮，平静的表面下有活跃的内心。借鉴希腊神话里厄俄斯和赛勒涅姐妹的形象，两尊像既不同又双生般地相似。

设计概念与思路

设计从希腊神话入手，造型灵感来源于厄俄斯和赛勒涅两姐妹。两个主体人物长相相似但造型不同。两者同为爱上人类、祈求伴侣可以永生陪伴自己的女神，但最终都以悲剧结局。

主要形象一设计为"太阳"，整体风格偏向甜美复古风。外部主体人物表情平静无起伏，动作有些局促不安，整体朴素简单，但内部热情、欢乐，满是阳光。内部与外部形成鲜明对比，内部为光明女神厄俄斯，花会盛开在阳光下，所以周围开满象征着朝气的花。

主要形象二设计为"月亮"，外部主体人物表情略显忧伤，动作呆板僵硬，整体朴素简单，但内部幸福、宁静，充满欢乐。内部与外部形成繁简对比。内部为月亮女神赛勒涅，周围的羊群是神话里潘为了向塞勒涅献殷勤，送给她的一群小羊（见图 4-74、图 4-75、图 4-76、图 4-77）。

■《云垲月地》——传统茶道文化器具的创新设计初探

（设计与制作：白伟康；指导教师：吴可玲）

设计说明

以秉承、弘扬传统茶道文化为前提，将香器这一传统器具形象以紫砂材质进行创新设计，把切入点落在茶道中"中澹闲洁，韵高致静"的意境上，着重表现一种淡泊恬静的意蕴。造型上选取了诸多香形中的塔香，以其特性模拟云水的流动不息，衬以紫砂塑造的香器器型，借动静相生的手法来塑造出茶道中宁静致远的意境。

图 4-74 《双生》（草图 1） 袁铭

图 4-75 《双生》（草图 2） 袁铭

图 4-76 《双生》（局部） 袁铭

图 4-77 《双生》（展示） 袁铭

创作目的

"云堦月地",同"云阶月地"。以云为阶,以月为地,指天上,亦指仙境,希望能赋予作品如同仙境般的美感。而仙境这种虚无缥缈却美轮美奂、令人神往的意境与茶道中的物我玄会之感不谋而合。从精神上物我两忘,用全身心去与客体进行精神沟通,通过物我融通,达到"思与境偕,情与景冥"的境界。这时,我即茶,茶即我。(见图 4-78、图 4-79)。

图 4-78 《云堦月地》(展示 1) 白伟康　　　　图 4-79 《云堦月地》(展示 2) 白伟康

后　记

　　本书在编写过程中得到了许多老师与朋友的帮助。感谢清华大学出版社责编纪海虹老师的帮助和督促，感谢江南大学设计学院博士生导师辛向阳教授、陈新华教授在百忙之中为本书作序，感谢代福平副教授的鼓励和支持，感谢杨明欣同学为本书排版。

　　本书在编写过程中得到了我校谢恒强老师，生威、李慧、刘小同、吴家浩、袁铭、谢航宇、汤一帆等同学的帮助，他们为本书提供了丰富的案例与赏析文字。本书还参阅了一些国内外公开出版的书籍、中国知网上收录的论文、部分网站的图片，在此向相关作者表示感谢！

　　同时，感谢江南大学设计学院各专业的同学们提供的大量作业范例，希望本书的出版为艺术设计院校的同学、手工艺爱好者在手工艺设计与创作的学习中提供一定的参考和借鉴。

参考文献

[1] 徐艺乙. 手工艺的传统——对传统手工艺相关的知识体系的再认识 [J]. 装饰, 2011.

[2] （清）蓝浦, 郑廷桂. 景德镇陶录图说 [M]. 济南：山东画报出版社, 2004.

[3] 孔新苗、张萍. 中西美术比较 [M]. 济南：山东画报出版社, 2002.

[4] 许之衡. 饮流斋说瓷 [M]. 济南：山东画报出版社, 2010.

[5] [日] 三上次男. 陶瓷之路 [M]. 胡德芬译. 天津：天津人民出版社, 1983.

[6] 熊寥. 中国陶瓷与中国文化 [M]. 杭州：浙江美术学院出版社, 1990.

[7] 索宗剑. 青瓷之史研究 [J]. 陶瓷学报, 2000.

[8] 金柏松. 东阳木雕的文化历史渊源 [J]. 上海工艺美术, 2009.

[9] 包铭新. 扇子鉴赏与收藏 [M]. 上海：上海书店出版社, 1996.

[10] 吴可玲. 创意造型基础 [M]. 合肥：合肥工业大学出版社, 2011.

[11] 邓举青、李迎春. 新时代背景下宜兴紫砂工艺的现状与传承对策 [J]. 中国陶瓷, 2017.